零基礎
學平面廣告設計

DM、名片、廣告、包裝、商標……
不怕沒靈感，一本書讓你對平面設計信手拈來！

Art Style數碼設計　編著

每小節後面附有經驗技巧談，
菜鳥設計師也能輕鬆上手！

最多種
構圖方式

超詳細
配色教學

手把手
概念理解

崧燁文化

前言

　　平面廣告是一種應用很廣泛的平面表現形式，使用簡潔的形式獲得良好的宣傳效果，常用於海報、宣傳品、新品推薦等，已經成為眾多商家常用的廣告手法。為了幫助設計初學者快速地掌握和運用平面廣告設計，我們編寫了本書。

　　本書透過由淺入深的方式講解，結合常見的應用案例，詮釋平面廣告設計的方法和技巧。全書結構清晰，內容豐富，共分為 9 章，主要包括以下三個方面的內容。

- · 平面廣告設計的準備與原理

　　第 1～3 章，快速認識平面廣告設計、平面廣告設計基礎、平面廣告設計的準備與構圖、廣告前期所需的知識等方面的內容。

- · 產品包裝設計

　　第 4～6 章，宣傳品設計與製作、廣告策略、創意與視覺藝術、產品廣告和包裝設計等方面的知識與操作技巧。

- · 表現技法與創意

　　第 7～9 章，主要介紹活動宣傳與網頁設計、企業標誌與形象設計、平面廣告設計與製作案例解析等方面的知識和操作技巧。

本書編者在平面廣告設計領域累積了多年的製作經驗，對各種軟體的使用技巧、使用方法有深入的研究。本書透過對各項知識點的歸納總結，拓展讀者的視野，鼓勵讀者多嘗試、多練習、多思考、多動腦，以此提高讀者的實作能力。希望透過本書，能激發讀者學習廣告設計與製作的興趣，步入設計殿堂的大門，成就一個設計師的夢想。

　　本書由 Art Style 數位設計編寫，參與本書編寫工作的人員有許媛媛、羅子超、丁維英、朱恩棣、胡鳳芝、許鴻博、賈麗豔、張豔玲等。由於編者的能力和學識有限，書中難免仍有不妥之處，敬請各位專家、學者、同行以及讀者提出寶貴意見和建議。

<div align="right">編者</div>

目錄

前言

第1章　平面廣告設計原理

第 2 章　平面廣告設計基礎

第3章　平面廣告設計的準備與構圖

第 4 章　廣告策略、創意與視覺藝術

第 5 章　宣傳品設計與製作

第 6 章　產品廣告和包裝設計

第 7 章　企業商標與形象設計

第 8 章　公共活動宣傳與網頁設計

第 9 章　平面廣告設計與製作案例解析

第 1 章

平面廣告設計原理

本章重點

- 平面廣告設計應用領域
- 平面廣告設計的點、線、面
- 平面廣告設計的原則
- 平面廣告設計的法則

本章主要內容

本章主要是介紹平面廣告設計的應用領域以及平面廣告設計的點、線、面，同時還講解了平面廣告設計的原則。在本章的最後則是針對實際的工作需求，講解平面廣告設計的法則。透過本章的學習，讀者可以掌握平面廣告設計的原理，為深入學習平面廣告設計奠定基礎。

1.1 平面廣告設計應用領域

　　平面廣告設計主要包含標識設計、VI 設計、海報設計、包裝設計、名片設計、相冊設計、封面設計以及卡片設計等，這幾個類別相互間都有關聯，是互相貫通的。本節將詳細介紹平面廣告設計應用領域方面的知識。

1.1.1 標識設計原理

　　標識是一種傳達方式，人類生活的環境需要引導、指示、說明、提醒、警告或介紹，以便使人們能夠很快熟悉所處的環境，尤其是高速發展著的現代社會。印刷、攝影、設計和圖像傳播的作用越來越重要，這種非語言傳播的發展具有了和語言傳播相抗衡的競爭力量，如圖 1-1 所示。

　　標識能清楚地傳達資訊，其意義如下：

1. 標識具有標記、警示的作用，標識主要是透過視覺來表現它的作用。比如文字的傳達中文字的樣式可以表現出特性、背景、含義。

2. 標識是一種訊息傳達，具有廣告、警示的意義。經濟的發展與標識的傳達有著一定的關聯性，人們生活的各方面都離不開標識設計，如圖 1-2 所示。

圖 1-1

圖 1-2

好的標識是意向性的，就好比東方的秤和西方的秤一樣。西方的秤是天平，是在穩定中求平衡；而東方的秤則是在動感中求平衡。

1.1.2　VI設計原理

VI（Visual Identity），翻譯為視覺識別系統，是 CIS 系統最具傳播力和感染力的部分。是將企業形象的非視覺化內容轉化為靜態的視覺識別符號，以無比豐富多樣的應用形式，在最廣泛的層面上，進行最直接的傳播。

高階的 VI 設計應透過標誌造型、色彩定位、標誌的延伸含義、應用、品牌氣質傳遞等要素幫助品牌成長，累積品牌資產。

圖 1-3

在商標設計之初，設計師應站在品牌形象的角度，為品牌設計有藝術性的商標，並為品牌的長遠發展提供延伸空間。

為了達成企業形象對外傳播的一致性，應該統一設計和統一大眾傳播方式，用完美的視覺化設計，將資訊與標識個性化、清晰化、秩序化，並把在各種形式的傳播媒體上的形象加以統一，創造能儲存與傳播的統一的企業理念與視覺形象，這樣才能集中與強化企業形象，使資訊傳播更為迅速有效，給社會大眾留下深刻的印象。

對企業的形象定位而言，從企業理念到視覺要素均予以標準、統一的規範化設計，對外傳播均採用統一的模式，並堅持長期一貫的運用，不輕易進行變動，如圖 1-3 所示。

VI 設計，企業形象為了能獲得社會大眾的認同，必須是有個性化的、與眾不同的，因此差異性的原則十分重要。

1.1.3　海報設計原理

　　海報設計是在電腦平面設計技術應
用的基礎上，隨著廣告行業發展所形成
的一個新職業。該職業技術的主要特徵
是用圖像、文字、色彩、版面、圖形等
表達廣告的元素，結合廣告媒體的使用
特徵，在電腦上透過相關設計軟體來表
達廣告目的和意圖，而進行平面藝術創
作的一種設計活動。

　　海報是一種資訊傳遞的藝術，是
一種大眾化的宣傳工具。海報是貼在
街頭牆上，或掛在櫥窗裡的大幅畫
作，以其醒目的畫面吸引路人的注意。
20 世紀從某種意義上來說是政治宣傳
的世紀，海報作為當時的宣傳手法也

圖 1-4

達到了頂峰，其中的兩次世界大戰、蘇聯革命與建設、西班牙內戰更是政治
海報創作的高峰期，尤其在 1900 到 1950 年，是宣傳海報大行其道的黃金
時代。在十月革命勝利後不久的俄國，首都莫斯科市中心郵電局的櫥窗裡貼
滿了海報，以便市民能從這些不同表現形式的海報中了解革命形勢。在學校
裡，海報常用於文藝演出、運動會、演講、展覽會、家長會、節慶日、競賽
遊戲等。

　　海報設計整體要求是使人一目了然。一般的海報通常具有通知性，所以
主題應該明確顯眼、一目了然，要以最簡潔的語句概括出如時間、地點、備
註等主要內容。海報的插圖、布局的美觀通常是吸引大眾目光的好方法。在
實際生活中，有比較抽象和具體的海報設計，如圖 1-4 所示。

海報設計是在電腦平面設計應用的基礎上，隨著廣告行業發展所形成的一個新職業。該職業技術的主要特徵是對圖像、文字、色彩、版面、圖形等表達廣告的元素，結合廣告媒體的使用特徵，在電腦上透過相關設計軟體來為了實現宣傳的目的和意圖，而發揮平面藝術創意的一種設計活動或過程。

1.1.4　包裝設計原理

包裝設計是一門綜合藝術學和美學知識，在商品流通過程中更好地包裝商品，並促進商品的銷售而開設的專業學科，主要包括包裝造型設計、包裝結構設計以及包裝裝潢設計。

包裝設計的主要課程包含CATIA 電腦輔助 3D 元件設計、Photoshop、理論力學、廣告設計、包裝結構、商標設計、企業視

圖 1-5

覺識別設計；專業課程包含包裝造型與裝潢設計、包裝印刷工藝與經濟成本核算、現代設計史、市場調查與設計定位、包裝促銷與消費、包裝設計與品牌塑造、包裝策略及其應用等，如圖 1-5 所示。

包裝設計是平面設計與結構設計的有機結合，是廣告設計的延伸。需要學生在廣告、設計、材料、行銷、包裝、儲運等多個相關領域綜合與掌握一定的理論知識及專業技能。

1.1.5　名片設計

　　名片已經成為現代社會交際中所不能缺少的工具。由於名片能夠傳達第一印象，其設計也越來越被人們重視，持有者需要對於名片設計的特點進行說明，以幫助設計師深入理解。最好能對名片的特點、風格、氣氛、元素和形式進行全方位的說明，並對名片的功能要求和使用對象進行解釋和說明，以應對不同的職業需求，為名片設計師提供非常有效的創意視野。

　　一張小小的名片上最主要的內容是名片持有者的姓名、職業、公司、聯絡方式等，透過這些內容把名片持有者的簡明個人資訊標注清楚，並以此為媒介向外傳播，是一種個人形象的產品設計。

圖 1-6

　　名片除標注清楚個人訊息資料外，還要標注企業資料，如企業的名稱、地址及企業的業務領域等。帶有 CI 企業形象識別的企業名牌則納入辦公用品策劃中，在這種類型的名片中企業資訊最重要，個人資訊是次要的。在名片中同樣要求印上企業的商標、標準色、標準字等，使其成為企業整體形象的一部分，達成呼應的效果。

　　在數位化資訊時代中，每個人的生活、工作、學習都離不開各種類型的資訊，名片以其特有的形式傳遞企業、人及業務等資訊，很大程度上方便了人們的生活，如圖 1-6 所示。

1.1.6　DM設計原理

　　DM 設計是依據客戶的企業文化，以及市場推廣的策略方向，合理地設計宣傳冊的效果，達到企業品牌和產品廣而告之的目的。

　　DM 是企業對外宣傳自身文化、產品特點的廣告媒介之一，是企業對外的名片，屬於印刷品。

　　DM 內容包括產品的外形、尺寸、材質、版面等，或者是企業的發展、管理、決策、生產等一系列情況。

　　DM 的分類很多，可能有上百種不同的 DM 類型，如圖 1-7 所示。

經驗技巧

DM 是企業公關中的一種廣告媒介，DM 設計也屬於現代經濟領域裡的市場行銷活動。研究宣傳冊設計的規律和技巧，具有實質意義。就宣傳冊傳遞資訊的作用來說，宣傳冊應該真實地反映商品、服務和形象資訊等內容，清楚明瞭地介紹企業的風貌，使其成為企業產品在市場行銷活動中的重要媒介。

圖 1-7

1.1.7　封面設計原理

　　封面設計是指為書籍設計封面，封面是裝幀藝術的重要組成部分，猶如音樂的序曲，是把讀者帶入圖書內容的嚮導。在鑑賞設計之餘，感受設計所帶來的魅力與歡樂。封面設計中如能遵循平衡、韻律與調和的造型規律，突出主題，大膽運用構圖、色彩、圖案等知識，便能設計出比較完美、經典，富有情感的封面作品。封面設計的成敗取決於設計定位，即要做好前期與客戶的溝通，具體內容包括：封面設計的風格定位、企業文化及產品特點分析、行業特點定位、客戶的觀點等，都可能影響封面設計的風格。好的封面設計一半來自前期的溝通，要能展現客戶的消費需求，為客戶帶來更大的銷售業績，如圖 1-8 所示。

經驗技巧

產品宣傳冊的設計著重從產品本身的特點出發，呈現出產品要表現的屬性，運用恰當的表現形式與創意來展現產品的特點。這樣才能增進消費者對產品的了解，進而增加產品的銷售量。

1.1.8　卡片設計

卡片設計包括了賀卡、生日卡、邀請卡、宣傳卡等新穎卡片的設計方法，設計師們運用精緻的圖形、豐富的素材以及巧妙的設計技法營造了五彩斑斕的卡片設計世界。這些卡片對人們互動和交流造成非常有益的作用，對平面設計師提升設計水準有所助益，如圖 1-9 所示。

經驗技巧

卡片設計屬於平面設計的一種，是將不同的基本圖形，按照一定的規則在平面上組合成圖案。主要是在平面空間範圍之內以輪廓線劃分圖與地之間的界限，描繪出形象。而平面設計所表現的立體空間感，並非實際的 3D 空間，僅僅是圖形對人的視覺引導作用形成的幻覺空間。

圖 1-8

圖 1-9

1.2 平面廣告設計的點、線、面

　　平面廣告設計其實就是對點、線、面的巧妙運用和排版，設計師了解點、線、面在平面廣告設計中的特點和它們之間的相互關係，就能更好地掌握點、線、面在平面廣告設計中的靈活應用和提高抽象思考的發展，使平面設計的基本造型要素更好地活用於設計。本節將詳細介紹平面廣告設計中的點、線、面方面的知識。

1.2.1 點的應用

　　很多細小的圖像可以理解為點，可以是一個圓、矩形、三角形或其他任意形態。點在本質上是最簡潔的形態，是造型的基本元素之一。具有一定的面積和形狀，是視覺設計的最小單位。

　　圖 1-10 中海報運用「點」這個基本元素進行創造，圖中的點，按照一定的規律進行排列組合，形成一個形態，生動地呈現了活動的主題。

　　在視覺設計中，點的視覺性同樣也可以發揮其重要作用，點在設計中，具有裝飾美化、調節氣氛的功能，如果將點與形態語意、色彩語意相結合，還能產生強調、警示和提示

圖 1-10

等方面的功能。點不僅能夠大幅度地提高人們的注意程度，還可以透過各種形式不同、強弱程度不同的點的視覺加強，來調節人們觀察形態時，視覺移動的先後次序以及視線運動的節奏。根據具體內容對點進行巧妙設計，可以給人留下深刻的印象，產生事半功倍、畫龍點睛的作用。

圖 1-11

1.2.2　線的應用

點移動的軌跡形成了線。在中國畫中，線是非常重要的組成部分，各種不同的線條呈現了畫面不同的意境以及作者的心境。線條對中國畫和書法藝術的造型而言，不僅僅是線條本身，而是一種視覺的展現。畫家和書法家常常借助線條的抽象特徵、結構、疏密、乾濕等，生動而細膩地傳遞出各種精神資訊。

在動漫作品中，線也是極為重要的元素。線不僅能讓人感受到角色的運動，還能讓人看到運動的軌跡。正是因為有了線的引導，讀者才能感受到角色的運動趨勢和軌跡，如圖 1-11 所示。

1.2.3　面的應用

面是圖案的基本表現方法之一，應用頗為普遍。面的應用造型渾厚、樸實，十分注意動態，有著很高的藝術成就。民間工藝中的貼花、剪紙、皮影，在面的應用上也各具特色，具有很高的藝術價值。

影繪，是圖案寫生的一種方法，也是圖案的一種表現形式。以高度的提取精華、概括、省略為基礎，突出形象的外形特徵，強調寓「神」於「形」，追求形象的形態與神態的表現。注種

圖 1-12

形象的角度選擇，兩個以上的形象一般適合並列，盡力避免重疊。若形象不可避免重疊的話，可做「透疊」處理。有時，為了避免形象過於單調，也可將最能表現形象特徵與結構的細節留白。但必須保持影繪的單純、簡練的特徵，切忌繁瑣。

面的光影表現，依據繪畫中明暗畫法的原理，以黑白的誇張手法，將物體在一定光照條件下所呈現的不同層次的灰色，概括為黑與白，以強烈的黑、白色塊表現形象。黑白的概括，要以形象的結構特徵為依據，黑白布局切忌平均與分散。

在 UI 設計中剪影圖標比較常見，剪影圖標就是一種面的表現，如圖 1-12 所示。

經驗技巧

> 面也可以依據繪畫中明暗畫法的原理，在平面上以一定的形式組合，使平面上的物體看起來有立體感。

1.3 平面廣告設計的原則

平面廣告作為宣傳、表現、展示企業產品的一種形式，與企業及其產品的其他宣傳手法相結合，反映出企業產品或服務的特點，為企業發展的整體目標做出貢獻。本節將詳細介紹平面廣告設計原則方面的知識。

1.3.1 針對性

針對性即平面廣告的主題必然是針對特定企業、特定產品、特定事項的。平面廣告設計中的側重點不論是在企業形象、產品品質、品牌力等任一方面，均必須直接針對所要強調的重點進行呈現，因此應當做到：

1. 以所要表現的內容為中心，進行畫面設計的構思、布局、意境的渲染、文字的設計選擇等。

2. 注意平面廣告本身的內涵與廣告目標的一致性。平面廣告的表現方式有說明式、簡介式、象徵式、暗示式、渲染式、引導式等。平面廣告設計以渲染式或引導式為表現方式時，必須注意此時平面廣告的整體布局應當使宣傳主題突出而不是淹沒主題。許多化妝品、飲料的平面廣告作品均有此缺陷。調整的重點在於：用於說明的字體及強調的重點應當置於平面廣告圖片中的適當位置，一般會與目標受眾的觀察角度一致。透過顏色、字體大小、字體模式來突出強調性，盡可能使圖形與文字結合在一個整體性強、主次分明的作品內。

3. 根據針對性原則，平面廣告作品的色澤、創意、字體、版面安排等，均應從廣告的具體訴求點及目標受眾的消費意象上出發，創作者應深入體會消費者的消費過程與廣告作品功能主題的關聯度，體會目標受眾的消費過程是否能夠受到平面廣告作品的直接或間接的暗示、引導、影響或制約。由於不同層次、不同需求、不同消費頻率、不同消費過程、不同的消費體驗的存在，目標受眾對於平面廣告的感受是各不相同的，對

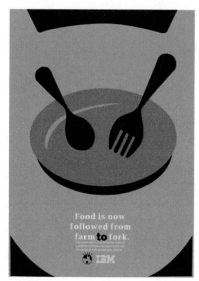

圖 1-13

資訊傳播所依賴的圖片、廣告語、簡介、亮點的突出等的認可情況也是不同的。因此只有深入分析目標受眾的具體消費特點，以及想要達到的傳播目標，才能更加清楚怎麼強化廣告作品的針對性，如圖 1-13 所示。

1.3.2　簡潔性

　　平面廣告作品必須注意版面布局的簡潔性，絕不能落入繁瑣、凌亂、構成複雜的陷阱中。在如今各種廣告鋪天蓋地、令人目不暇給的現實中，簡潔更有其不言而喻的重要性。

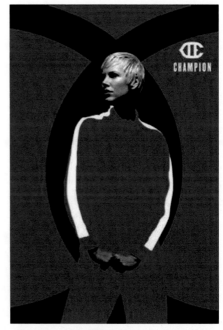

圖 1-14

　　版面簡潔的手法如下：

1. 表達資訊簡明扼要，一清二楚。廣告作品中文字較少而且異常精煉；圖片與字體配置相當講究，大致上按照圖片、廣告標語與說明文字三部分來處理。整體布局應當具有層次性、互補性、對稱性、協調性、構造性等特徵。這一切說明，為的無非是廣告作品的清晰性、簡潔性，便於目標受眾理解、判斷，利於目標受眾主觀上的願意注意此廣告。

2. 顏色及圖案選擇單一性強。主色彩清晰鮮明，過渡色較少，顏色有層次性。能夠真正給人清晰良好印象的平面廣告作品，必然是色澤均衡、畫面重點一目了然，字體分布精巧適當，所有要表達的資訊主次分明、有條不紊地融合於一個畫面中。

3. 創意本身易於理解，廣告宣傳主題的表現方式相對於其特定的消費者及可能影響到的其他非目標受眾而言淺顯易懂，不至於讓他們不知道所要表達的是什麼？如圖 1-14 所示。

1.3.3　創造力

　　廣告創意的表現方式很多。不僅反映在其構思的巧妙、暗示的精巧、象徵的清晰、內在聯結度的高度重合，也反映在其動作性、構造性、自然性方

面。好的創意必然簡單明瞭，必然易於用圖形、標識、符號及文字來表達，必然能深入地展現廣告主題，達成一定的廣告目標。

　　平面廣告作品的設計展現出各種可能的技巧性。每種技巧都是廣告創意的展現。能夠在普通的內容、普通的產品、普通的文字基礎上，透過不凡的表現手法表現出其引人入勝之處，就是設計創意的力量。

　　比如將圖片或文字組成一個三角形，把人的視線集中於一個有限的空間裡，再加上深沉的色彩，就會給人造成一種神祕感。

　　又比如將圖片和文字斜跨廣告版面，傾斜往往給人動感十足的感覺，具有活力。

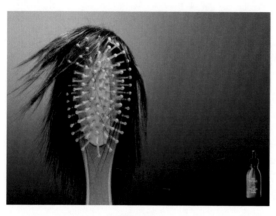

圖 1-15

　　再比如把最主要的資訊集中在廣告版面的中心，並透過球形設計來突出廣告的主旨，這種圓形的表現形式整體性強，能較好的訴求功能的滿足性。

　　在每一幅平面廣告作品中，都應有統一的畫面主色調，主色調的選擇應當與期待的目標受眾對產品的感覺相一致。必須明白希望目標受眾得到的是溫馨、別緻、豐富、緊張、科技感、豪華氣息還是其他的什麼感受。

　　在廣告構圖中，除了運用美學上視覺平衡原理外，還可運用物理學上的重心平衡原理進行構圖造型，可用的方式千變萬化，不一而足，不勝枚舉。

　　總之，出色的平面廣告作品，必然是針對性、簡潔性與創意有力地結合。這三者透過巧妙地構圖設計，會讓廣告資訊帶著親切的、自然的、感性的光輝，對受眾的身心發出微笑與吸引，從而具備較大的親和力、感染力和滲透力，使目標受眾看過之後，印象深刻，感覺良好，從而能夠更好地達成廣告傳播目標，如圖 1-15 所示。

1.4 平面廣告設計的法則

平面廣告設計的法則主要分為形式美設計法則、平衡設計法則、視覺設計法則、位置設計法則、以小見大設計法則、聯想設計法則。本節將詳細為大家講解平面廣告設計法則相關的知識。

1.4.1 形式美設計法則

形式美是指生活、自然中各種形式因素的有規律的組合，各種形式美之間其實是一個矛盾的關係，是人類在創造美的形式、美的過程中對美的形式規律的經驗總結和抽象概括。形式美主要包括：對稱均衡、單純統一、調和對比、比例、節奏韻律和多樣統一。研究、探索形式美的法則，能夠培養人們對形式美的敏感性，幫助人們更好地去創造美的事物。掌握形式美的法則，能夠使人們更自發地運用形式美的法則表現美的內容，達到美的形式與美的內容高度統一。

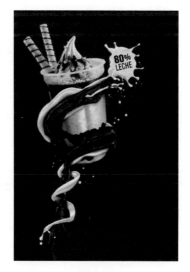

圖 1-16

運用形式美的法則進行創造時，首先要透徹地領會不同形式美的法則的特定表現功能和審美意義，確認所想要表達的形式效果，之後再根據需要正確地選擇適用的形式法則，從而構成適合且需要的形式美。形式美的法則不是固定不變的，隨著美的事物的發展，形式美的法則也在不斷發展，如圖 1-16 所示。

1.4.2 平衡設計法則

平衡設計法則是自然萬物最基本的屬性，市場永遠遵循平衡法則，平衡是市場的本源、起點、過程和歸宿。平衡可以解釋市場並確定市場一切行為的起因、變化及其發展。

平面設計的平衡法則，給畫面的呈現帶來一種平衡感，如圖 1-17 所示。

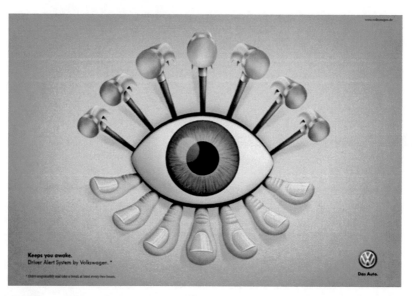

圖 1-17

一般平衡論的五個平衡規律是「天道自衡」的具體表達，包括：①平衡循環（平衡→不平衡→新平衡）；②自我平衡（系統內部結構之平衡）；③事物對稱（系統與系統之平衡）；④自然位置（系統與環境之平衡）；⑤萬物玄同（系統在一定環境下的平衡）。這五大平衡法則是宇宙萬物普遍存在的自然規律。

1.4.3　視覺設計法則

如果說眼睛是心靈的窗口，那心理學與設計就必然存在著某種關聯。我們對那些圖案的認知及視覺理解與人的心理有著密切的關係。而對心理學某些原則的了解則有助於平面設計師對設計的整體掌握能力。

設計師雖不是心理學家，但作為一個設計者，了解完形心理學（Gestalttheorie）對其掌握設計卻非常有幫助，如圖 1-18 所示。

1.4.4 位置設計法則

　　當人的眼睛在觀察一個區域時，視線仍然會很自然地落在中心點。在這個區域如果放上某個元素，不同的位置擺放會在人們的心理產生不同的感應。無論是有意還是無意，位置區域設計法則將對人們的視覺判斷產生非常深刻的影響，如圖 1-19 所示。

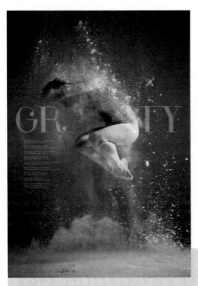

圖 1-18

經驗技巧

完形心理學在關於平衡的原則中闡述了人類在觀看任何東西時其實都是在尋找一種平衡穩定的狀態。如果仔細觀察，平衡對稱穩定的狀態在自然界中是無處不在的。比如本節上面的幾幅圖，我們在觀察這些圖像時，當視線集中在中心位置時總是會感到最舒服。這是平衡理論最重要的重點。

1.4.5 以小見大設計法則

　　在廣告設計中對立體形象進行強調、取捨、濃縮，以獨到的想像抓住一點或一個局部加以集中描寫或延伸放大，以更充分地表達主題思想。這種藝術處理方式為以一點觀全面，以小見大，從不全到全的表現手法，給設計者帶來了很大的靈活性和無限的表現力，同時為接受者提供了廣闊的想像空間，

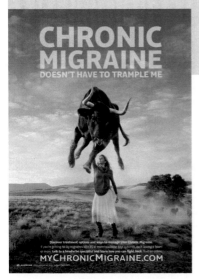

圖 1-19

獲得生動的情趣和豐富的聯想。

　　以小見大中的「小」，是廣告畫面描寫的焦點和視覺興趣的中心，它既是廣告創意的濃縮和迸發，也是設計者匠心獨具的安排，因為它已不是一般意義的「小」，而是小中寓大，以小勝大的高度提煉的產物，是刻意追求的簡潔，如圖 1-20 所示。

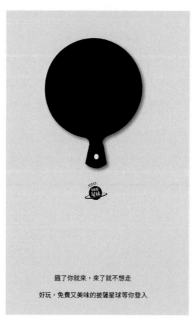

餓了你就來，來了就不想走

好玩，免費又美味的披薩星球等你登入

圖 1-20

1.4.6　聯想設計法則

作為一種平面廣告設計法則，聯想設計透過圖形使人們產生聯想，從而影響消費者的情緒和行為，這不僅可以延長消費者對圖形的反應時間，還可以加深其對廣告設計的理解，使平面廣告設計資訊在消費者心中留下更深刻的印象。

透過設計師豐富的想像力，擴大藝術形象的表現力，加強畫面感染力度，從一個物體或事物，根據其共同特點，聯想到另一個物體或事物，引起觀者的共鳴，如圖 1-21 所示。

圖 1-21

第 2 章

平面廣告設計基礎

本章重點

- 圖形
- 文字
- 色彩
- 色彩的三要素
- 平面設計中色彩搭配的方法
- 版面設計的基本類型

本章主要內容

本章主要介紹圖形、色彩以及文字方面的知識與技巧，同時講解設計版面的原則。在本章的最後還針對實際的工作需求，講解設計的表現手法。透過本章的學習，讀者可以掌握平面廣告設計的基礎知識，為深入學習平面廣告設計奠定基礎。

2.1　圖形

圖形的表達方式分為正面表達和側面表達，本節將詳細介紹圖形應用領域方面的知識。

2.1.1　正面表達方式

正面表達方式就是一種直奔主題的表現手法，可以更加主觀、具體地傳遞出想要表達的海報內涵，讓讀者一目了然地體會到平面廣告的宣傳魅力，傳達出一定的視覺效果，如圖 2-1 所示。

2.1.2　側面表達方式

圖 2-1

側面表達方式是比較內在的表現手法，也是一種較為含蓄的表現手法。即在畫面上不直接展示商品的形象，而採取借助其他與商品相關聯的事物，這種表現手法會使讀者印象更加深刻。

圖 2-2

側面表現借助於其他有關事物來表現該主題。這種手法具有更加寬廣的表現，在構思上往往用於表現內容物的某種屬性或編號、意念等。

就產品來說，有的東西無法進行直接表現，如香水、酒、洗衣粉等。這就需要用間接表現法來處理。同時許多可以直接表現的產品，為了求得新穎、獨特、多變的表現效果，也往往從間接表現上求新、求變。側面表現的手法是比喻、聯想和象徵，如圖 2-2 所示。

經驗技巧

間接表現手法是一種比較含蓄的內在表現手法，採用非直接的形象呈現商品，借助外在的其他事物來展現商品的特點。間接表現手法主要有聯想法與寓意法。

2.2 文字

文字是傳達資訊最直接的元素，也是人們交流思想相互溝通的重要工具，在現代廣告設計中，文字表現出的作用是非常重要的。本節將詳細介紹文字方面的知識。

2.2.1 文字的變形

廣告設計的文字表現中，最重要的就是文字在廣告設計中的圖形化表現，這種表現著重於文字視覺形象的提升，能夠以文字為元素進行圖形化的表現，從視覺藝術的角度來考慮字體帶給人們的藝術美感。

圖 2-3

利用文字本身的形式特點加以誇張變形，使文字圖像化處理，賦予文字想像的空間，直觀而準確地傳達廣告資訊。

廣告設計中文字的創意表現可以從抽象到具象做變化，也可以從形到意做變化。變化時可以從文字的造型開始，進行變形、添加、裝飾、寓意等表現手法，透過這些表現手法充分發揮設計者思考的想像力。所以在廣告中文字的運用，不再只是對字形進行筆畫上簡單的變形與裝飾，而是運用創新的思考和方法，以及視覺要素的設計法則，用現代設計理念來探索文字的形體或組合形態。

比如將某些文字的部分結構進行誇張或縮小、刪減，使之更具形式感，但又能保持字體的辨認度，使得文字在視覺上能夠給人帶來新穎而刺激的感官享受。還可以把字體結構進行幾何化處理，幾何化的字體圖形造型乾淨、頗具現代主義的簡約時尚風格，很適合科技類的設計主題。運用點、線等抽象元素來構成文字，用點、線、面圖形來激發字體內涵的表達。在此基礎上還可以借助平面視覺圖形，使人們產生新的視覺感受，如圖 2-3 所示。

經驗技巧

由於每一種字體都具有不同的個性特徵，有的字體渾厚堅實，有的字體娟秀雅緻，有的字體天真浪漫。所以在對文字進行變形的時候，要根據文字的個性特徵，使文字的變形能夠更具特色。這種根據文字的特徵變形的手法叫做字體圖形化，儘管字體圖形化有千變萬化的視覺效果，但它的創意手法也是有據可依的。

2.2.2　筆畫的連用與共用

圖 2-4

在文字設計時，也可以把文字想像成抽象符號進行有機地組合，打破原有文字結構，選擇比較容易連接的部位或者可以共用的筆畫巧妙地連接在一起，同時輔以局部筆畫的誇張，使之產生均衡與對稱、對比統一、充滿韻律美感的字體。

字體的抽象化組合可構成一種傳達理性的、邏輯嚴謹的冷靜資訊。這種形式是將文字本身的造型作為吸引觀者注意力的手法，加強文字視覺傳達效果，使文字圖形化。還可以用筆畫與部首偏旁的多與少、大與小、有無增減等空間結構的配置進行靈活變化，透過這些直觀的手法來開發文字的深刻含義，如圖 2-4 所示。

在文字字形的變化過程中，一定要對文字的含義有深刻的理解，使變形的文字與其含義有機地結合，產生更加具有新意的創意文字。

2.2.3 文字的聯想美化

為了塑造單字或句子的整體視覺氛圍，可以根據字體的外形結構造型特徵加入裝飾圖形。也可以對文字進行裝飾美化，根據文字所表達的意境，對整個文字或者某一筆畫做外觀上的裝飾變化，也可以利用聯想，把圖畫形式結合於廣告文字之上，使文字形象化，給文字整體或局部加上裝飾性圖形。

圖 2-5

在字體筆畫以外的背景部分添加線條、色塊、紋理等，以襯托出字形或筆畫的特徵，以形成一種符合視覺審美的形式氣氛。也可以在保持文字筆畫、結構基本形態的前提下，在文字筆畫圖形上或筆畫內外增加各種簡練的圖形作為裝飾。這種裝飾能夠給人活潑、有趣的感受，有時又感覺陌生、奇特，能夠吸引更多的消費者，使得廣告效應最大化，如圖 2-5 所示。

很多初學者喜歡把文字元素處理得極具裝飾效果，卻因此而分散了受眾的注意力，甚至影響了文字的識別性。這樣就會導致廣告作品主題不突出，反而失去了廣告設計的整體感染力。

2.2.4　文字圖形化

圖 2-6

文字圖形化是以簡潔的創作方法將文字的意義加以突出和加強，使視覺傳播的寓意進一步強化的字體創作形式。也是將文字的抽象性轉化為具象性的有效手法。在文字圖形化中，文字筆畫的空間或結構均要做巧妙的視覺展現，從而達到視覺傳播的目的。

文字的圖形化滲透了現代的設計思想，既可以透過「形似」來傳達文字的語意，又可以將具體的「形」提煉成抽象的「意」，從而獲得傳神的表達，賦予視覺表現以某種心理意義。在創作時要發揮足夠的想像力，利用各種平面構成的表現手法，充分開發字體造型外在與內在的表現力，使文字改變原有的矜持，盡情展現圖形與文字互滲的視覺魅力。

比如可以將字形加以擬人化地處理，能創造出更生動、親切、鮮活的字體形象。此外也可以將字體或筆畫堆疊在一起，讓重疊的局部做反白或相異的處理，再加以色彩的對比運用，在設計中要打破我們習慣的思考模式，加強圖案構成的巧妙性和趣味性。還可以在文字中以局部具象的圖形與筆畫穿插配合，或透過字體構成圖像的方式來傳達文字的意義。

對一幅廣告作品來說，文字若以優美的造型及裝飾效果準確地作用於視覺，將帶給字體更多更新的表現力，那麼一定會給人們留下非常深刻的印象，使文字所傳達的含義更加深刻，如圖 2-6 所示。

2.3 色彩

色彩是大自然美麗的源泉，色彩作為平面設計的重要因素更是藝術學科所不可缺少的研究課題。本節將詳細介紹色彩方面的知識。

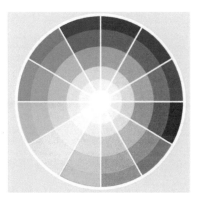

圖 2-7

2.3.1 色彩的來源

西元 1671 年，牛頓（Isaac Newton）首先在他的光學試驗的說明中使用了光譜這個字。牛頓進行了一系列的科學實驗，發現太陽的白光射入三稜鏡折射後形成七道色光，分別是紅、橙、黃、綠、藍、靛、紫。牛頓的這一個發現徹底改變了整個世界，支援著後來美術創作者的色彩表現。幾個世紀以來，人類的生活可以說多姿多彩，變幻萬千，色彩應用於人們的吃、穿、住、行等各個領域，如圖 2-7 所示。

2.3.2 色彩的混合

之後的科學家繼續牛頓的實驗，將三原色用顏料紅、黃、藍來取代，並透過這三種顏色的混合，得出無數種顏色。如紅與黃相加得到橙色，黃與藍相加得到綠色，紅與藍相加得到紫色，這種將兩個原色相混合得出的顏色稱為間色，將三個原色或間色之間相混合得出

圖 2-8

的顏色稱為複色。總之，顏色混合越多，色彩的明度和彩度越低。

在平面設計中，如果畫面需要色彩對比強烈、鮮豔明亮的效果，那麼就需採用顏色混合較少的色彩。反之，如果畫面需要灰暗和諧的效果，那麼就採用顏色混合較多的色彩，如圖 2-8 所示。

2.4　色彩的三要素

　　色彩的三要素為色相、明度和彩度，平面設計的色彩，都圍繞著這三要素展開。本節將詳細介紹色彩三要素的知識。

2.4.1　色相

　　色相，色彩的外相，是在不同波長的光照射下，人眼所感覺不同的顏色，如大紅、普魯士藍、檸檬黃等。色相是色彩的首要特徵，是區別各種不同色彩的最準確的標準。事實上任何黑白灰以外的顏色都有色相的屬性，而色相也就是由原色、間色和複色來構成的，如圖 2-9 所示。

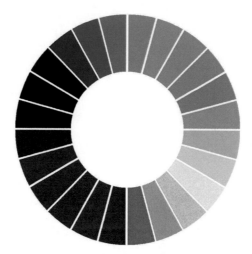

(a) 原色、間色、複色　　　　(b) 45°同類色，90°鄰近色，135°對比色，180°互補色

圖 2-9

2.4.2　明度

　　各種色彩所呈現出的亮度和暗度被稱為明度。不同的色彩具有不同的明度，任何色彩都存在著明暗變化。其中黃色明度最高，紫色明度最低，綠、紅、藍、橙的明度相近，為中間明度。另外，在同一色相的明度中還存在深淺的變化，如綠色中由淺到深有粉綠、草綠、墨綠等明度變化，如圖 2-10 所示。

2.4.3 彩度

彩度指色彩的鮮豔度或飽和度。不同的色相不僅明度不同，彩度也不相同。例如，顏料中的紅色是彩度最高的色相，橙、黃、紫等色在顏料中彩度也較高，藍綠色在顏料中是彩度最低的色相。在日常的視覺範圍內，眼睛看到的色彩絕大多數是含灰色的，也就是不飽和的色相，如圖 2-11 所示。

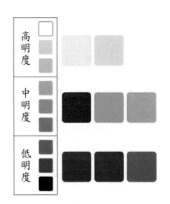

圖 2-10

經驗技巧

在平面設計的畫面中，如何配置不同明度、彩度的色塊可以有助於表達畫面的情感。例如，要表現熱情、歡快的效果，就應採用明度高、彩度高的色相。反之，要表現冷靜、傷感的效果，則採用明度低、彩度低的色相。

2.4.4 色彩的對比與調和

色彩的對比是指兩個或兩個以上的色彩相比較，會產生明確的差別。色彩的種類繁多，千差萬別，但歸納起來可分為以明度、彩度、色相、冷暖為差別的對比關係，因差別的大小而形成強弱不同的對比效果。

圖 2-11

色彩的調和是指將兩個或兩個以上色彩，有秩序、協調和諧地組織在一起，使人產生心情愉快的效果。我們進行色彩調和有兩個目的：一是將有對比強烈或對比太弱的色彩經過調整構成和諧統一的整體；二是在色彩自由的組織構成時達到美的色彩關係。

圖 2-12

在平面設計中，當發現多個色彩放在一起產生不愉快的心情時，就要利用色彩的對比、調和關係進行畫面處理，使其構成美的、和諧的色彩效果，如圖 2-12 所示。

平面設計中色彩搭配的方法

　　平面作品設計時，如何將多種色彩配置在一起，達到完美的效果？因此色彩的搭配方法成了我們努力研究的重點，本節將詳細介紹平面設計中色彩搭配方面的知識。

2.5.1　以色相為依據的色彩搭配

圖 2-13

　　這個配色方法是以色相環為基礎，按區域性進行不同色相的配色方案。當進行平面作品設計時首先應依照主題的思想、內容的特點、構想的效果、表現的因素等來決定主色或重點色，要用冷色還是暖色、用鮮豔色還是清淡色等。主色決定後再決定配色，將主色帶入色相環便可以按照同一色相、類似色相、對比色相、互補色相以及多色相來進行配色。

　　同一色相的配色是指，相同的顏色，主要靠明暗程度不同及深淺的變化來構成色彩的搭配。由於它只是單色的明暗、深淺變化，所以它使人感到穩定、柔和、統一、幽雅、樸素。但變化太小，會使色彩產生單調、呆滯、陰沉的感覺。

　　類似色相的配色包括的範圍較廣，配色角度越大越顯得活潑而富有朝氣，角度越小越有穩定性和統一性。但如果角度太小就會產生陰沉、灰暗、呆滯的感覺，角度太大，則會產生色彩之間相互排斥、不和諧的畫面效果。

　　對比色相的配色，其配色角度大、距離遠，顏色差異大，其效果活潑、跳躍、華麗、明朗、爽快。但如果兩個顏色皆是彩度高的顏色，則會對比強烈、刺眼，可能使人產生不舒服的感覺。

互補色相的配色具有完整性的色彩領域，占有三原色的色素，所以其特色清晰、明亮、豔麗、燦爛。但它是色相中對比最強烈的配色，如果再加上色彩的彩度高，就會產生衝擊力強烈、辛辣、嘈雜的感覺，如圖 2-13 所示。

2.5.2 以明度為依據的色彩搭配

利用色彩高低不同的明暗色調，可以產生不同的心理感受。比如高明度給人明朗、華麗、醒目、通暢、潔淨、積極的感覺，中明度給人柔和、甜蜜、端莊、高雅的感覺，低明度給人嚴肅、謹慎、穩定、神祕、苦悶、沉重的感覺，如圖 2-14 所示。

2.5.3 以彩度為依據的色彩搭配

在平面設計中，彩度的運用有著決定畫面吸引力的作用。彩度越高，色彩越鮮豔、活潑、引人注意、衝突性越強；彩度越低，色彩越樸素、典雅、安靜、溫和，如圖 2-15 所示。

經驗技巧

色彩包含的內容豐富多彩，但只要我們掌握了色彩的搭配方法，並遵循色彩構成的均衡、韻律、強調、反覆等法則，以色彩美感為最終目的，將色彩分配安排在平面設計作品的畫面上，便能得到一種和諧的、優美的、令人心情愉悅的視覺效果。

圖 2-14

圖 2-15

2.6　版面設計的基本類型

　　所謂版面設計，就是在版面上，將有限的視覺元素進行有機地排列組合。本節將詳細介紹版面設計基本排版的知識。

2.6.1　骨骼型排版

圖 2-16

　　骨骼型排版是一種規範的理性分割方法，常見的骨骼型排版有豎向通欄、雙欄、三欄、四欄和橫向通欄、雙欄、三欄和四欄等。一般以豎向分欄較為多見。在圖片和文字的編排上嚴格按照分欄比例進行編排配置，給人嚴謹、和諧、理性的美。但骨骼型排版經過相互混合後也能顯得既理性、有條理，又活潑而具有彈性，如圖 2-16 所示。

2.6.2　滿版面排版

　　滿版面排版的畫面充滿整版，主要以圖像為主題，視覺傳達直觀而強烈。文字的配置分布在上下、左右或中部的圖像上。滿版面給人大方、舒展的感覺，是商品廣告常用的一種表現形式，如圖 2-17 所示。

2.6.3　上下分割型排版

　　上下分割型排版是把整個版面分為上下兩個部分，在上半部或下半部配置圖片，另一部分則搭配文案設計，上下部分配置的圖片可以是一幅或多幅，如圖 2-18 所示。

圖 2-17 圖 2-18

2.6.4　字母分割型排版

　　字母分割型排版就是透過字母的形式將畫面進行分割，使畫面的主體突出，形式簡約，如圖 2-19 所示。

2.6.5　背景型排版

　　背景型排版就是前後呼應的設計，以背景的形式展現畫面，背景的設計可以是一個圖層或多個圖層，如圖 2-20 所示。

圖 2-19

圖 2-20

第 3 章

平面廣告設計的準備與構圖

本章重點

- 廣告前期要了解的知識
- 平面廣告設計的基本構圖
- 平面廣告設計過程中的構圖技巧

本章主要內容

本章主要是介紹廣告前期要了解的知識與技巧，同時講解平面廣告設計的基本構圖，在本章的最後還針對實際的工作需求，講解平面廣告設計過程中的構圖技巧。透過本章的學習，讀者可以掌握平面廣告設計的前期準備與構圖方面的知識，為深入學習平面廣告設計奠定基礎。

3.1　廣告前期要了解的知識

設計廣告的前置作業，需要先進行市場調查、廣告效益、品牌策略、廣告策略、設計中常見的問題和如何做到借題發揮等，本節將詳細講解相關知識。

3.1.1　市場調查與分析

市場調查是指用科學的方法，有目的、有系統地蒐集、記錄、整理和分析市場情況，了解市場的現狀及其發展趨勢，為企業的決策者制定政策、進行市場預測、做出經營決策、制定計畫等提供客觀、正確的依據。常見的市場調查有以下幾點：

圖 3-1

1. 消費者調查。針對特定的消費者做觀察與研究，有目的地分析他們的購買行為、消費心理演變等。

2. 市場觀察。針對特定的產業區域做針對性地分析，從經濟、科技等角度來做研究。

3. 產品調查。針對某一性質的相同產品研究其發展歷史、設計、生產等相關因素。

4. 廣告研究。針對特定的廣告做其促銷效果的分析與整理。

在產品上市之前，提供一定量的試用品給指定的消費者，透過他們的體驗回饋來改進產品、研究產品未來市場的走向，也是一種市場調查方式，如圖 3-1 所示。

當今世界的科技發展迅速，新發明、新創造、新技術和新產品層出不窮，日新月異。這種技術的進步自然會在市場上以產品的形式反映出來。透過市場調查，可以有助於我們及時了解市場經濟動態和科技資訊，為企業提供最新的市場情報和技術生產情報。

3.1.2 品牌行銷策略

品牌行銷策略是以品牌的銷售為核心的行銷策略，包括品牌精神理念的規畫、品牌視覺形象體系的規畫、品牌空間形象體系的規畫、品牌服務理念和行動準則的規畫、品牌傳播策略與品牌通路策略的規畫、公關及事件行銷策略的規畫等。

品牌行銷策略劃分為差異化、生動化和人性化三個方面。

差異化：無論什麼性質的差異化，都要在活用多種行銷資源的基礎上，充分考慮競爭者和顧客的因素。因為採取差異化策略的根本目的是營造比對手更強大的優勢，最大限度地贏得顧客的認同。

生動化：指的是圍繞產品所展開的一切推廣方法和模式。需要從全民參與的角度出發，強調趣味性、娛樂性和互動性，在活潑中融入個性，在輕鬆中吸引投入，同時，雙方保持協同一致並在交流溝通中增加理解、友好等動態平衡元素。

人性化：指的是產品行銷要自始至終圍繞著人性和親情這一個主題來展開，化「請進來」為「走出去」。以往企業將其稱為售後服務，並定期追蹤、定期回訪。但是，像這種隔著條電話線的溝通方式，遠遠滿足不了消費者越來越挑剔的消費心理，也很難達到雙方資訊接收和回饋上的動態平衡。而走近消費者身邊傾聽消費者心聲，為其提供心貼心的親情化溝通，不僅還能滿足消費者的心理需求，同時還能滿足消費者的精神需求，一旦這兩方面都得到了平衡和滿足，還需要擔心消費者不成為產品的忠誠客戶嗎？

圖 3-2

3.1.3　掌握廣告決策

　　廣告策略指的是廣告發布者在宏觀上對廣告決策的掌握，是以策略眼光為企業的長遠利益做考慮，為開拓產品市場著想。研究廣告策略的目的是為了提高廣告宣傳效果，使企業以最低的開支，達到最好的行銷目標。在當今市場競爭日趨激烈的情況下，一個企業、一種產品要在市場上取得立足之地，或者為了戰勝競爭對手以求得發展，幾乎都與正確地運用廣告策略有著密切關係。

　　確立的思想、方針對廣告活動的各個環節都具有指導意義，有著提綱挈領的作用。廣告活動能否順利進行以及進行得好壞與它是否遵循了正確的指引、方針有很大關係，如圖 3-2 所示。

3.1.4　廣告效應

　　所謂廣告效應，是指廣告作品透過廣告媒體傳播之後所產生的作用。從廣告的性質來看，它是一種投入與產出的過程，最終的目的是為了促進和擴大其產品的銷售，實現企業的盈利和發展。一個產品所帶來的效應很複雜，涉及許多具體的環節，只有在各個環節之間相互協調，才能確保它的有效性。

　　廣告內容的設計是一項較為複雜的工作，既要有市場性，又要有藝術性，而且必須與廣告目標緊密相連，為實現廣告目標而服務。設計一條成功的廣告，需要廣告設計者具有較高的創造力和想像力。廣告設計者還必須將廣告人的廣告目標融入於廣告內容之中。廣告目標是廣告設計的中心思想，廣告創意是廣告目標的資訊傳遞和展現形式。廣告內容設計包括以下幾項決策：

1. 是以強調情感為主，還是以強調理性為主。
2. 是以對比為主，還是以陳述為主。

3. 是以正面敘述為主,還是以全面敘述為主。

4. 廣告主題長期不變還是經常改變,如圖 3-3 所示。

3.1.5 廣告策劃

關於品牌廣告和促銷廣告,在某種情況下,增加品牌價值和促進銷售可以同時進行。品牌廣告和促銷廣告策略不過是廣告主按廣告的目的所進行的分類。品牌廣告策劃的基本策略是指設定廣告目標、策劃傳播內容和設定顧客層次。

通常在策劃促銷廣告時,首先考慮的是最終使消費者的購買行為發生變化。例如,為了擴大銷售額,促進使用者增加使用本企業品牌商品次數的方法。促銷廣告在最終使消費者的行為發生變化的同時,設定了提高對品牌的認識、使消費者的態度發生變化的傳播目標。

圖 3-3

圖 3-4

品牌廣告則是設定了使消費者對品牌的反應發生變化的目標。例如,透過廣告手法使顧客能正確判斷品牌的高品質等。也就是說,在實施品牌廣告時,所設定的目標不僅是顧客態度的變化、提高對品牌的認識,還包括該品牌在行銷過程中所引發的好評反應,以及再次強化現有顧客的肯定反應,如圖 3-4 所示。

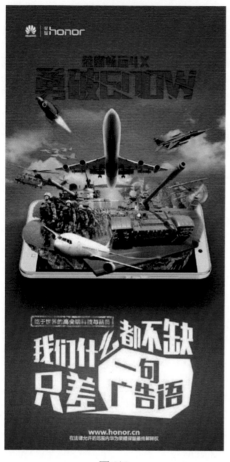

圖 3-5

3.1.6　廣告語言

廣告語言作為一種廣告推廣方法，其實際上是文化的結合。任何民族文化均對廣告創作有著重要的影響，而廣告語言是廣告的核心內容，因而，民族文化也必然影響和制約著廣告語言及其表達。廣告語言的創作只有重視對民族文化的研究，才有可能達到預期的效果。

廣告語言主要包括廣告的標題、廣告正文等內容。廣告標題是廣告文案中最重要的部分，就如畫龍點睛般有著直接吸引注意力的作用。在廣告界，有「好的標題，等於廣告成功了」的說法。廣告文案的正文是說明性或報告性的文字，有著解釋廣告資訊的作用。

廣告語言的特點主要是簡簡單單，創造意境，從而給予消費者聯想，使廣告發揮效果，如圖 3-5 所示。

3.2　平面廣告設計的基本構圖

對於設計師來說，他們要從雜亂的設計元素中，透過運用各種構圖技巧，把其中無關的元素除去，使畫面看起來更具有藝術性。可見構圖在設計中顯得尤為重要，本節將詳細介紹平面廣告設計的基本構圖方面的知識。

3.2.1 突出主體

有關設計構圖的基本理論大都源於繪畫藝術，像國畫中的布局、章法、留白等，常常在設計構圖中被轉化運用。

突出主體，主體應該處於視覺中心的突出位置，陪體要烘托主體，和主體相互呼應，主次分明；畫面簡潔明瞭，表現形式新穎、獨特而有趣味，簡單來說就是要有創意，如圖 3-6 所示。

3.2.2 黃金構圖法則

黃金分割法，就是把一條直線分成兩部分，其中一部分對整體的比等於其餘一部分對這一部分的比。常用 2：3、3：5、5：8 等近似值的比例關係進行構圖，來確定主體的位置，這種比例也稱黃金比例。需要注意的是在完成構圖的整個過程，還應該考慮主體與陪體之間的呼應，充分表達主題的思想內容。同時，還要考慮光影處理、色彩的表現等。

圖 3-6

圖 3-7

九宮格構圖有的也稱「井字構圖」，實際上屬於黃金分割法的一種形式。就是在畫面上橫、豎各畫兩條與邊平行、等分的直線，將畫面分成 9 個相等的方塊，在中心方塊上四個角的點，用任意一點的位置來安排主體位置，就是九宮格構圖。實際上這四個點都符合「黃金分割定律」，是表現畫面美感和張力的絕佳位置。當然在實際運用中還應考慮平衡、對比等因素，如圖 3-7 所示。

3.2.3　對角線構圖

　　對角線構圖打破了人們從左往右、從上往下的閱讀習慣，使畫面更有視覺衝擊力，讓人耳目一新。這種排版，往往重點很突出，直奔主題。這種排版方式比較新穎，一般顏色也會突出一些，非常醒目，能夠一下就抓住人的目光，給人一種活力的動感，非常適合年輕人。

　　圖 3-8 是一個非常著名的構圖表現方法，畫面中線所形成的對角關係，使畫面產生了極強的動感，表現出縱深的效果，其透視也會使整體變成了斜線，引導人們的視線到畫面深處。

圖 3-8

3.2.4　橫線構圖

　　橫線構圖符合人們從上往下的閱讀習慣，此構圖法嚴謹、傳統，讓人一目了然，圖形文字排版也顯得整齊。這是最常用的一種版面排版方式，人們因為視覺的引導，都習慣從上往下看，這個也是最容易被人接受的排版方式，是傳統的人最喜歡的一種，但是較缺乏創新，如圖 3-9 所示。

圖 3-9

經驗技巧

在設計創作中會經常出現橫線，如地平線等。橫線構圖能在畫面中產生寧靜、寬廣、博大等象徵意義。單一的橫線構圖要避免橫線從中心穿過，一般情況下，可透過上移或下移避開中心位置。還有一點要注意的，就是在構圖中所說的「破一破」，在

橫線某一點上安排一個形體，使橫線能夠斷開一段。在創作中我們還會遇到多條橫線的組合，當多條橫線充滿畫面時，可在部分線的某一段上安排主體位置，使某些橫線產生斷線的變異，這種構圖方法使得主體突出且明顯，富有裝飾效果。

3.2.5　豎線構圖

豎線構圖也較符合人們的閱讀習慣，有分欄的功效，避免文字太多所造成的審美疲勞，簡潔易讀。這樣的排版方式很簡潔，一般不會有太多的裝飾元素，可採取居中對齊法，看上去簡約大方，一目了然。

在構圖中會經常出現豎線。豎線象徵堅強、莊嚴、有力。豎線構圖要比橫線構圖富有變化，多條豎線組合時變化相對要多一些，比如對稱排列透視、多排透視等都能產生預想不到的效果，如圖 3-10 所示。

圖 3-10

3.2.6　曲線構圖

曲線構圖包含了規則形曲線和不規則形曲線。曲線則象徵著柔和、浪漫、優雅，會給人一種非常美的感覺。在設計中曲線的應用非常廣泛，表現手法也是多樣的，可以運用對角式曲線構圖、S 式曲線構圖、橫式曲線構圖、豎式曲線構圖等。另外要注意曲線和其他線綜合運用的話更能產

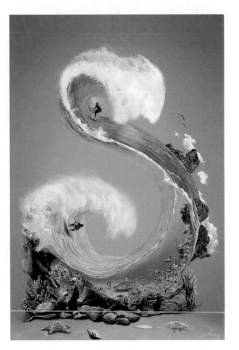

圖 3-11

生突出的效果，但掌握的難度會更大一些，如圖 3-11 所示。

3.2.7　十字形構圖

　　十字形是一條豎線與一條水平橫線的垂直交叉。無論交叉的傾斜度如何變化，人們的視覺中心都會集中在十字的交叉點上。十字形構圖能剩餘較多的空間，因而能容納較多的背景和陪體，使觀者的視線自然向十字交叉部位集中。十字形構圖在實際運用中不宜使橫豎線等長，一般來說「橫短豎長」比較好，兩線交叉點也不宜把兩條線等分，特別是豎線，一般是上半截短些，下半截稍長一些為好。十字形構圖，使畫面有一種安全感、和平感、莊重感和神祕感，如圖 3-12 所示。

圖 3-12

圖 3-13

3.2.8　三角形構圖

這種方式現在較為流行，給人時尚的感覺，重點突出。三角給人的印象就是很穩，不但突出了主題，也給人留下了深刻的印象，屬於時尚的排版方式，一般用於科技方面的線條、炫彩，用於裝飾則顯得很酷。

三角形構圖是將畫面中的主體放在三角形中或元素本身形成三角形的態勢，如果是自然形成的三角形線形結構，可以把主體安排在三角形斜邊中心位置上，如圖 3-13 所示。

3.2.9　V字形構圖

V 字形構圖是富有變化的一種構圖方法，正 V 字形構圖一般用在前景中，作為前景的框式結構來突出主體，主要變化是在方向的安排上或倒放或橫放，但不管怎麼放，其交合點必須是向中心的，如圖 3-14 所示。

圖 3-14

3.2.10　斜切方式構圖

排版中加入線條的指引,彷彿給人指路的明燈,讓讀者能夠按著作者的意圖,按照作者的思想一步一步去思考,斜線的加入,更加突出作品想傳達的資訊。這樣的排版方式,因為有線的指引,能夠主導讀者的視覺順序,使用得好的話,會是非常成功的作品,但如果用得不專業,則會顯得比較凌亂,如圖 3-15 所示。

圖 3-15

3.2.11　放射性構圖

這種排版著力於表達主題,把視線定位在主題上,或者向外延伸,給人的視覺衝擊力非常強,適合主題突出的宣傳海報,較為新穎。這種構圖方式一般在店面促銷海報用得比較多,重點非常突出,讓人過目不忘。該方式最顯著的特點就是突出主題,以表達中心思想為主題原則。

圖 3-16

3.2.12　框架構圖

這種構圖也比較常見,主要是把內容包圍起來,達到突出的目的。這種海報比較常見,給人一種包圍的印象,讓版面看上去很舒服,不繁雜,以簡約為主,非常好看,如圖 3-16 所示。

3.3 平面廣告設計過程中的構圖技巧

　　構圖在廣告設計中扮演著極其重要的角色，是解決廣告圖形、色彩、版面和文字空間關係的重要因素，構圖的恰當與否是廣告設計成功的先決條件。廣告設計的構圖需要有創造性的思考方式，經過不斷的完善而達到所需效果。在廣告設計過程中，設計師要結合腦海中構成的畫面進行整體設計，形成一幅完整的設計構圖，達到廣告設計的最終目的。本節將詳細介紹平面廣告設計過程中的構圖技巧方面的知識。

3.3.1　構圖在廣告設計中的運用

　　廣告設計中的構圖，所產生的作用是由產品內容和設計師的設計目的決定的。從廣義上說，構圖有三種用途：一是產生視覺效果；二是激發豐富的心理感受；三是對觀眾產生引導作用。

　　設計師需要結合聯想、創新思考，形成設計的初步格局，最終透過完善畫面形成成熟的構圖形式。廣告設計是一個開放型的設計過程，需要設計師有創造性思考，不可過於拘束。對於廣告設計師而言，廣告設計中的構圖就是把文字、色彩、圖形結合起來構成畫面，使作品不僅

圖 3-17

具有美感，還能清晰地表達設計師的設計理念，如圖 3-17 所示。

3.3.2　產生視覺效果

　　廣告設計的畫面能夠直接呈現在觀眾眼前，不同的構圖會產生不同的視覺效果。想要作品帶有強烈的動態感，設計師一般會採用傾斜式的構圖技巧，打破常規的構圖模式，產生強烈的動態感效果。這種手法通常會在第一

圖 3-18

時間吸引觀眾，達到最直接的廣告宣傳效果，這也是廣告表達的意義所在。廣告設計是設計師表達美的一種手法，設計作品不僅要有美感，還要建立在符合大眾審美的基礎上。廣告設計需要能夠清晰地表達作品的本質意義，給觀眾眼前一亮的視覺感受，如圖 3-18 所示。

3.3.3　激發豐富的心理感受

設計師展現出的構圖，觀眾會有不同的理解和看法。在廣告設計中，同一元素在不同的位置會給觀眾帶來不同的心理感受。例如，若將兩個圓圈放在設計作品的上方，就會使觀眾產生一種積極進取、奮發向上的心理感受；兩個圓圈若在作品的中間，給觀眾帶來的則是一種莊重的感受；若將兩個圓圈放在作品的下方，給觀眾帶來的是一種低沉的心理感受。因此，構圖的不同形式可以使觀眾的感情產生變化。廣告設計師應根據設計需求，合理安排各個元素，使設計出的廣告畫面帶給觀眾賞心悅目的感受，如圖 3-19 所示。

3.3.4　對觀眾的引導作用

構圖不但能夠引發設計師的創作靈感，還可以讓觀眾對廣告產生更深層次的聯想。構圖讓設計作品具有不同的意境，觀眾會在欣賞廣告作品時產生不同的看法和感受。優秀的設計作品會給觀眾帶來

圖 3-19

積極的影響,傳播正能量,這是設計構圖帶來的引導作用。同時,設計師透過構圖還能夠形象化地表達自己的設計意念。可見,構圖在廣告設計中具有重要的作用,如圖 3-20 所示。

3.3.5 構圖是廣告設計的核心

廣告設計是一種有目的的宣傳方式。在廣告設計領域中,文字是資訊傳遞的媒介,構圖則是廣告設計的核心。文字作為設計中表達產品的元素,可以清楚地展示作品的設計含義。構圖則是把這些分散的元素在空間上組合在一起,可以直觀表現

圖 3-20

出設計作品所呈現的意念。構圖在傳統設計領域中被稱作「章法」或「布局」,這些術語就表現出構圖的大意,即在有限的空間內組織不同的元素。

構圖在廣告設計中是一種有目的的策劃,設計構圖即是對作品的整體感觀。在廣告設計中,設計構圖是廣告設計內容的主題思路,需要運用文字、色彩和圖形設計出廣告作品。構圖要能引導觀眾走入設計師的思路,直觀地表達廣告所要表現的內容和意圖,如圖 3-21 所示。

圖 3-21

第 4 章

廣告策略、創意與視覺藝術

本章重點

- 廣告策略
- 廣告創意
- 廣告創意的技巧應用
- 廣告創意常用的表現技法及案例分析
- 廣告視覺格式與美學原則

本章主要內容

本章主要介紹廣告策略和廣告創意方面的知識與
技巧,同時介紹廣告創意的技巧應用。在本章的
最後還針對實際的工作需求,講解廣告視覺格式
與版面要素。透過本章的學習,讀者可以掌握廣
告策略、創意與視覺藝術方面的知識,為深入學
習平面廣告設計奠定基礎。

4.1　廣告策略

廣告策略是指實現、實施廣告策略的各種具體手法與方法。本節將詳細介紹廣告策略方面的相關知識。

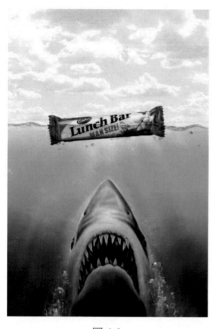

圖 4-1

4.1.1　廣告策略創意概述

廣告策略創意就是對產品或服務所能提供的利益或解決目標消費者問題的辦法，進行整理和分析，從而確定廣告所要傳達的主張的過程。

廣告策略中的「創意」要根據市場行銷組合策略、產品狀況、目標消費者、市場狀況來確立。針對市場難題、競爭對手，根據整體廣告策略，找尋一個「說服」目標消費者的「理由」，並把這個「理由」用視覺化的語言，透過視、聽表現來影響消費者的情感與行為，達到資訊傳播的目的，消費者從廣告中認知到產品給他們帶來的利益，從而促成購買行為。這個「理由」即為廣告創意，是以企業市場行銷策略、廣告策略、市場競爭、產品定位、目標消費者的利益為憑據，不是藝術家憑空臆造的表現形式所能達到的「創意」，如圖 4-1 所示。

経驗技巧

> 廣告創意貴在創新，只有新的創意、新的形式、新的表現手法才能吸引公眾的注意，才能有不同凡響的心理說服力，增加廣告影響的深度和力度，給企業帶來理想的經濟效益

4.1.2 廣告策略的架構

廣告策略的架構,首先,需要有一個目標策略,一個廣告只能針對一個品牌,一定範圍內的消費者群,才能做到目標明確,針對性強。目標過多的廣告往往會失敗。其次,廣告的文字、圖形要避免含糊、過分抽象,否則不利於訊息的傳達。要重視廣告創意的有效傳達。再次,就是講求策略,指的是在有限的版面空間、時間中傳播無限多的資訊是不可能的,廣告創意要傳達的是該商品的主要特徵,把主要特徵透過簡潔、明確、感人的視覺形象表現出來,

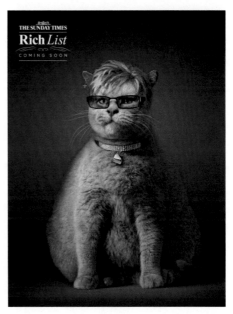

圖 4-2

使其強化,以達到有效傳達的目的。其中,個性的策略也是很重要的,賦予企業品牌個性。使品牌與眾不同,以求在消費者的腦海中留下深刻的印象。最後,把商品品牌的認知列入重要的位置,並強化商品的名稱、編號,對於瞬間即逝的視聽媒體廣告,透過多樣的方式強化記憶,適時出現、適當重複,以強化公眾對其品牌的深刻印象,如圖 4-2 所示。

經驗技巧

設計師要有正確的廣告創意觀念。在發想創意的過程中,從研究產品下手,研究目標市場、目標消費者、競爭對手、市場難題,確定廣告訴求主題,再到確定廣告創意、表現形式,創意始終要圍繞著產品、市場、目標消費者,有的放矢地進行有效訴求,才能成為促銷的廣告創意。

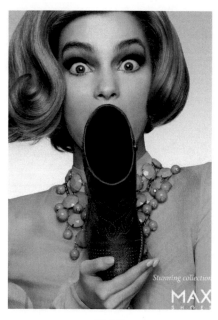

圖 4-3

4.1.3　廣告策略常見的手法

　　廣告策略通常有以下常見表現手法：配合產品策略而採取的廣告策略，即廣告產品策略；配合市場目標採取的廣告策略，即廣告市場策略；配合行銷時機而採取的廣告策略，即廣告發布時機策略；配合行銷區域而採取的廣告策略，即廣告媒體策略；配合廣告訴求而採取的廣告策略，即廣告表現策略。總之，廣告策略必須圍繞著廣告目標，因商品、因人、因時、因地而異，還應符合消費者心理，如圖 4-3 所示。

4.2　廣告創意

　　廣告創意的內容主要包括廣告創意的概念、一個好的創意源自市場調查（創意來源於生活）、廣告設計與廣告創意的關係、主流創意思考等。本節將詳細介紹廣告創意方面的知識。

4.2.1　廣告創意的概念

　　廣告創意是指透過獨特的技術手法或巧妙的廣告創作劇本，去突出展現產品特性和品牌內涵，並以此促進產品銷售。廣告創意包括垂直思考和水平思考。垂直思考，即想到的是和事物直接相關的物理特性。優秀的廣告創意能立即衝擊消費者的感官，並引起強烈的情緒性反應，是降低購買阻力、促進消費行為的有效因素；而拙劣的創意，只會增加消費者的反感，導致消費者對商品的美感度下降，並最終導致消費者終止對該品牌的購買，如圖 4-4 所示。

> 廣告創意是指廣告中有創造力地表達出品牌的銷售資訊,以迎合或引導消費者的心理,並促成其產生購買行為的思想。

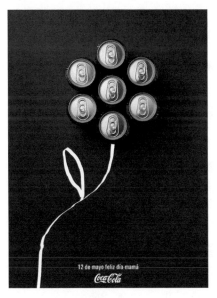

圖 4-4

4.2.2 創意來源於生活

在這個世界上創意並不少見,給予我們天馬行空的遐想,又給予我們純粹和純潔的靈感,但有時創意卻是微妙且神奇的。

創意來自於生活的各方面,在城市中總能看到形形色色的指路標識,它們或是精緻,或是讓人耳目一新,或是讓更多的人記住標識上的內容,雖然只是小小的標識,卻包含著創作者對待生活、工作的態度。

現如今越來越多的機場、地鐵、商場等場所已不滿足於普通的標識。空蕩的機場環境因有了創意設施的點綴,讓人感覺到了溫馨與高級感;商場也因有了創意設施而變得更加引人入勝,滿足大眾日漸提高的視覺需求也帶來不少的商機;地鐵也因有了創意設施變得耳目一新,使廣大上班族們在忙碌的一天後感受到了一絲藝術的氣息,也避免了相顧無言的尷尬,如圖 4-5 所示。

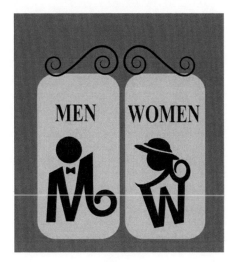

圖 4-5

經驗技巧

在行動網路盛行的今天，一些安全標識僅僅用常規手法已遠遠不能滿足現代人的目光，需要透過極具震撼的效果來表示。假如一個安全出口標識超出常規的創意靈感給我們帶來強大視覺衝擊，使得人們在瀏覽安全標識知識的時候也能讓人易記易懂，因此創意才是當下標識發展的必經之路。

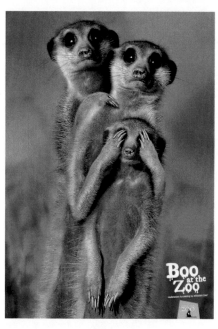

圖 4-6

4.2.3　廣告設計與廣告創意的關係

　　廣告設計與廣告創意側重於從傳播的視角來解釋和闡述平面廣告創意與設計，重點是創意與創意能力的培養，對平面廣告創意設計的相關構成要素及執行手法也需要做較為充分的準備。

　　豐富的廣告創意理論體系，為廣告設計等相關學科提供了一定的養分，兩者相輔相成，相互鋪墊，如圖 4-6 所示。

4.2.4　主流創意思考

　　主流創意思考是人腦對客觀事物本質屬性和內在關聯的概括和間接反映，以新穎獨特的思考活動揭示客觀事物本質及內在關聯，並指引人去獲得對問題的新解釋，從而產生前所未有的思考成果，這被稱為創意思考，也稱創造性思考。

　　給人們帶來新的具有社會意義的成果，是一個人智力高度發展的產物。主流創意思考與創造性活動相關，是多種思考活動的統一，但發散性思考和靈感在其中有著重要的作用。

　　主流創意思考一般經歷準備期 (Preparation)、醞釀期 (Incubation)、豁朗期 (Illuminaiton) 和驗證期 (Verification) 四個階段。

主流創意思考學認為，傳統的形象思考研究存在一個普遍的誤解，就是試圖透過藝術家及其作品來觀察形象思考發生、發展的規律與特徵，忽略了形象思考作為一種認識世界的思考方式，乃是普遍性的存在的，從幼兒到科學家都離不開它。

主流設計思考的源頭是好奇心、同理心和創造精神，並以此展開對潛在需求的持續觀察；產出的是「有形或無形的解決方

圖 4-7

案」，並以此實現事物的最佳化與創造。而所有這一切，都是當今教育界無論校長、教師還是學生，急需具備的核心能力，等待建立的思考框架，如圖 4-7 所示。

經驗技巧

創意思考學對於形象思考內在機理結構和規律的揭示，對於大腦如何透過事物形象進行識別區分，如何強化、聯結和發展都是前所未有的，不僅使創意有了可以應用的強大系統理論，更為青少年和兒童的形象思考教育，提升他們的創造性思考能力，帶來重要的啟示。

4.3　廣告創意的技巧應用

廣告創意是廣告創作中的一個專用名詞，平面廣告設計的創意指的是將一些舊的元素，重新進行具有創造力的組合。本節將詳細介紹廣告創意的技巧與應用方面的知識。

4.3.1　創意概念的深度開發

創意不是坐在電腦旁便會有的，有時創意的靈感會在不經意間閃現，有時卻是遍地搜尋也一無所獲。廣告設計師必須兼備良好的時代洞察力與敏感

的美術觸覺，打破常規以獲得思想上的解放，繼而對創意概念進行深度開發。懷著激情開發自己未知的美術潛力，靈感的寶藏就在下一層。

其實設計的來源就是我們身邊的一切事物，也許有一天，當你在冥思苦想的設計一件作品時，腦海裡會瞬間閃現一個好的創意，你的思路一下子就會被打開，隨之而來的就是鋪天蓋地的無限遐想，這種感覺是非常美妙的。

模式化的辦公，不斷循環地做同一件事會讓人感到很壓抑，而創作則是挑戰自己大腦的極限，設計師時時刻刻都要接受新的挑戰，當新的挑戰來臨之時，他們便開始沉浸在多姿多彩的靈感世界中，激情與熱情，理性與感性都隨之而來。每次成功越過創作極限都是對自己思想的一種洗禮和淨化。同時新的挑戰又將開始，讓人時刻保持期待。

設計的魅力就在這裡，大至建築，小到符號。設計師在一次又一次的為這個世界增添色彩。

當然，在我們開發創意的時候，也要考量品牌的定位，品牌定位應該從整體產品概念出發。

作為一個品牌，首先，必須是定位於人；其次，朝著一個有著某種共同特質的人群聚焦；再次，分析這部分人群的心理、態度與生活習慣；最後，尋求產品的差異性，提煉品牌的個性，樹立與別的不同品牌的形象。一個品牌就這樣誕生了。

為什麼企業需要一個商標，商標是企業品牌視覺形象的核心，不僅僅應該看起來漂亮，一個成功的商標更要具備塑造企業品牌形象的功能目標。品牌形象從開始建立就需要一個精煉的、鮮明、難忘的商標。從商標的色彩到商標設計作品的獨特性等，只有這樣，才能在今後的設計當中發揮它最大功效，少走彎路，如圖 4-8 所示。

圖 4-8

4.3.2 廣告創意精髓

　　每一個廣告都必須找到一種方式與消費者產生共鳴，而情感是最容易讓消費者產生共鳴的。情感包含驚訝的、冒險的、興奮的、高興的、愉快的、憤怒的、困惑的、敵意的、厭惡的、膽怯的、害怕的等。而在廣告設計中，運用最多的就是幽默的詞彙，如圖 4-9 所示。

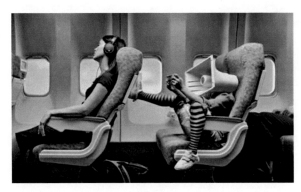

圖 4-9

4.3.3 成功的廣告創意技法解析案例

　　紅牛能量飲料源於泰國，至今已有 36 年的歷史，產品銷往全球 140 個國家和地區，憑藉著強勁的實力和信譽，紅牛創造了奇蹟。作為一個風靡全球的品牌，紅牛在廣告宣傳上的推廣也極具特色。

　　紅牛飲料廣告創意的特點包括獨特性、廣泛性、樹立品牌形象、注重本土化。

　　紅牛飲料「中國紅」的風格非常明顯，盡力與中國文化相結合，並以本土化的策略扎根中國市場。

　　以一句「紅牛來到中國」告知所有中國消費者，隨後紅牛便持續占據電視台的廣告位置，從「汽車要加油，我要喝紅牛」到「渴了喝紅牛，累了睏了更要喝紅牛」，進行大量黃金時段廣告的宣傳轟炸。

　　廣告創意中，紅牛的宣傳策略主要集中在引導消費者選擇的層面上，注重產品功能性的介紹，如圖 4-10 所示。

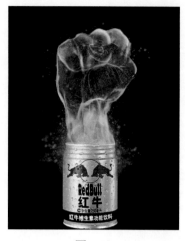

圖 4-10

耐吉（Nike）公司在短短 50 多年的時間裡後來居上，成長為世界體育用品產業第一巨頭。豐富多彩的耐吉體育廣告是促其成功的重要因素。從廣告創意策略和創意表現兩方面對耐吉體育廣告創意進行分析整理，並將創意理論與具體廣告實例相結合，總結出一系列結論。

一個品牌的塑造是長期的過程，比起不斷地變化形象定位，不如抓住核心不停地充實和完善。在廣告宣傳上，需要在豐富的廣告形式和不變的品牌核心中達到平衡。

廣告標語是一個品牌最有力的聲音，也和商標一樣伴隨著品牌從始到終。耐吉的核心廣告語 Just do it（想做就做）如今已伴隨著這一品牌歷經數十年，宣揚自信，開發潛力是耐吉的核心內涵。

情感訴求與耐吉的感染力。廣告中的情感訴求是以親切、柔和的廣告畫面、自然流暢的廣告語言、老實誠懇的廣告訴求，讓人們有所感觸，令人著迷，左右人的情緒，使人達到「幻想」的深度。

耐吉廣告經常立足於情感訴求，由於恰如其分和真實可信的情節設置，往往能夠將文案與畫面相結合，觸動人的內心，如圖 4-11 所示。

隨著經濟全球化的日益發展，奢侈品越來越成為國際交流的重要橋梁。在品牌等級的分類排行中，奢侈品牌也成為最高等級的品牌類型，奢侈品牌以其獨特的廣告創意吸引了大批的顧客。

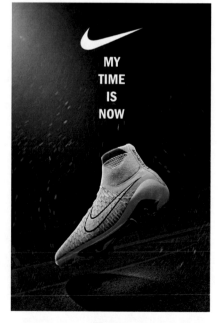

圖 4-11

　　香奈兒是世界著名的品牌，有著百年歷史，其品種很多，但最著名的是香水，一直被認為是香水界的傳奇。瑪麗蓮‧夢露的一句「我只穿香奈兒五號入睡」正式將受眾帶入香奈兒香水的廣告世界裡，這種非鮮花香味的化學品一夜成名，象徵了性感與高貴，吸引著越來越多的消費者購買。

　　廣告是任何產品的一種外化表現，是不可缺少的，而廣告創意的價值影響著廣告的整體效果甚至是產品的銷售。

　　分析香奈兒五號的廣告創意，透露出受眾與產品之間的互動行為，「所謂互動行為指的是人與人、人與物、人與設備，延伸至設備與設備甚至非實體物質之間所產生的一種具有交流動作的行為，它能產生一定的資訊交流，讓雙方都能獲得或者傳遞資訊。」只有達到這種互動訴求，廣告才能夠真正展現自己的魅力，發揮價值，如圖 4-12 所示。

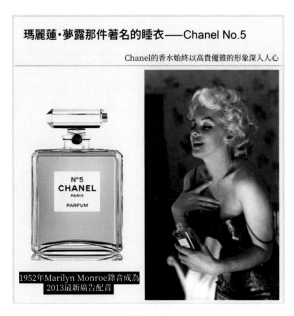

圖 4-12

4.4　廣告創意常用的表現技法及案例分析

　　廣告創意的表現技法主要有對比襯托法、突出特徵法、合理誇張法、以小見大法等。本節將詳細介紹廣告創意表現常用技法以及案例分析。

4.4.1　對比襯托法

圖 4-13

　　這是一種最常見的表現手法，將產品或主題直接如實地展示在廣告版面上，充分運用攝影或繪畫等技巧的寫實表現能力。細緻有力地渲染產品的質感、形態和功能用途，將產品精美的質地引人入勝地呈現出來，給人逼真的現實感，使消費者對所宣傳的產品產生一種親切感和信任感。

　　這種手法由於直接將產品呈現在消費者面前，所以要十分注意畫面上產品的組合和展示角度，應著力於突出產品的品牌和產品本身最容易打動人心的部位，運用打光和背景進行烘托，使產品置身於一個具有感染力的空間，這樣才能增強廣告畫面的視覺衝擊力，如圖 4-13 所示。

4.4.2　突出特徵法

　　突出特徵法也是我們運用得十分普遍的常見表現手法，是突出廣告主題的重要手法之一，有著不可忽略的呈現價值。在廣告呈現中，這些應全力加以突出和渲染的特徵，一般由富於個性的產品形象或其與眾不同的特殊能力、廠商的企業商標和產品的商標等要素來決定的。

圖 4-14

　　運用各種方式抓住和強調產品或主題本身與眾不同的特徵，並鮮明地表現出來，將這些特徵

置於廣告畫面的主要視覺部位或加以烘托處理，使觀眾在接觸畫面的瞬間即感受到，並對其產生注意和發生視覺興趣，達到刺激購買慾望的促銷目的，如圖 4-14 所示。

4.4.3　合理誇張法

借助想像對廣告作品中所宣傳的對象的品質或特性的某個方面進行明顯的誇大，以加深或擴大對這些特徵的認知。文學家高爾基指出：「誇張是創作的基本原則。」透過這種手法能更鮮明地強調或揭示事物的本質，加強作品的藝術效果。

誇張是在一般中求新奇變化，透過虛構把對象的特點和個性中美的方面進行誇大，賦予人們一種新奇與變化的情趣。

按其表現的特徵，誇張可以分為形態誇張和神情誇張兩種類型，前者為表象性的處理品，後者則為含蓄性的情態處理品。透過誇張手法的運用，為廣告的藝術美注入了濃郁的感情色彩，使產品的特徵性鮮明、突出、動人，如圖 4-15 所示。

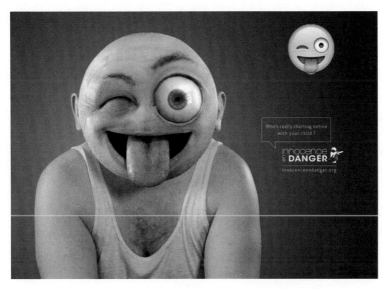

圖 4-15

4.4.4 以小見大法

在廣告設計中對立體的形象事物進行強調、取捨、濃縮，以獨到的想像抓住一點或一個局部加以集中描寫或延伸放大，以更充分地表達主題思想。

這種藝術處理以一點觀全面，以小見大，從不全到全的表

圖 4-16

現手法，給設計者帶來了很大的靈活性和無限的表現力，同時為接受者提供了廣闊的想像空間，獲得生動的情趣和豐富的聯想，如圖 4-16 所示。

4.4.5 運用聯想法

在審美的過程中透過豐富的聯想，能突破時空的界限，擴大藝術形象的容量，加深畫面的意境。

透過聯想，人們在審美對象上看到自己或與自己有關的經驗，美感往往就會顯得特別強烈，從而使審美對象與審美者融合為一體，在產生聯想過程中引發美感共鳴，這種感情的強度總是激烈的、豐富的，如圖 4-17 所示。

4.4.6 幽默法

幽默法是指廣告作品中巧妙地再現喜劇性特徵，抓住生活現象中局部性的東西，透過人們的性格、外貌和舉止的某些可笑的特徵表現出來。

圖 4-17

幽默的表現手法，往往運用饒有風趣的情節，巧妙地安排，把某種需要肯定的事物，無限延伸到漫畫的程度，造成一種充滿情趣，引人發笑而又耐人尋味的幽默意境。幽默的矛盾衝突可以達到出乎意料，而又在情理之中的藝術效果，能引起觀賞者會心的微笑，以別具一格的方式，發揮藝術感染力的作用，如圖 4-18 所示。

圖 4-18

圖 4-19

4.4.7　比喻法

　　比喻法是指在設計過程中選擇兩個互不相干，而在某些方面又有些相似性的事物，「以此物喻彼物」，比喻的事物與主體事物沒有直接的關係，但是某一點上與主體事物的某些特徵有相似之處，因而可以借題發揮，進行延伸轉化，獲得「婉轉曲達」的藝術效果。

　　與其他表現手法相比，比喻手法比較含蓄隱伏，有時難以一目了然，但一旦領會其意，就給人意猶未盡的感受，如圖 4-19 所示。

4.4.8　以情托物法

　　藝術的感染力最有直接作用的是感情因素，審美就是主體與美的對象不斷交流而在情感 產生共鳴的過程。

　　藝術有傳達感情的特徵，「感人心者，莫先於情」這句話已表明了感情因素在藝術創造中的作用。在表現手法上側重選擇具有感性傾向的內容，以美好的感情來烘托主題，真實而生動地反映這種審美感情就能獲得以情動人，發揮藝術感染人的力量，這是現代廣告設計的文案和美的意境與情趣的追求，如圖 4-20 所示。

圖 4-20

4.4.9 懸念安排法

在表現手法上故弄玄虛，布下疑陣，使人對廣告畫面乍看不解題意，造成一種猜疑和緊張的心理狀態，在觀眾的心裡掀起層層波瀾，產生誇張的效果，驅動消費者的好奇心，開啟他們積極的思考聯想，並引起觀眾進一步探明廣告題意的強烈願望，然後透過廣告標題或正文把廣告的主題點明，使懸念得以解除，給人留下難忘的心理感受。

圖 4-21

懸念手法有相當高的藝術價值，首先能加深矛盾衝突，吸引觀眾的興趣和注意力，造成一種強烈的感受，產生引人入勝的藝術效果，如圖 4-21 所示。

4.4.10 選擇偶像法

在現實生活中，每個人都有自己崇拜、仰慕或效仿的對象，而且有一種想盡可能地向其靠近的心理願望，從而獲得心理上的滿足。選擇偶像法正是針對人們的這種心理特點運用的，抓住人們對名人偶像的仰慕心理，選擇觀眾心目中崇拜的偶像，配合產品資訊傳達給觀眾。

偶像的選擇可以是氣質不凡的娛樂明星，也可以是世界知名的體壇名將，還可以選擇政界要人、社會名流、藝術大師、戰場英雄、俊男美女等。偶像的選擇要與廣告的產

圖 4-22

品或服務在品格上相吻合，不然會給人牽強附會之感，使人在心理上產生拒絕，這樣就無法達到預期的目的，如圖 4-22 所示。

圖 4-23

4.4.11　諧趣模仿法

這是一種創意的引喻手法，別有意味地採用以新換舊的借名方式，把世間一般大眾所熟悉的藝術形象或社會名流化為諧趣的圖像，經過巧妙地合成與構圖，使名畫名人產生諧趣感，給消費者一種嶄新奇特的視覺印象和輕鬆愉快的趣味性，以其特異、神祕感提高廣告的訴求效果，增加產品的身價和關注度。

這種表現手法將廣告的說服力，寓於一種近乎漫畫化的詼諧情趣中，令人過目不忘，留下饒有趣味的回味無窮。這種排版著重表達主題，把視線定位在主題上，或者向外延伸，視覺衝擊力非常強，適合主題突出的宣傳海報，手法較為新穎。這種排版一般店面促銷海報用得比較多，因為直接的突出主題，表達的中心思想，重點非常明顯，讓人過目不忘，如圖 4-23 所示。

4.4.12　神奇迷幻法

運用畸形的誇張，以無限豐富的想像架構出神話與童話般的畫面，在一種奇幻的情景中再現現實，形成與現實生活的某種距離，這種充滿濃郁浪漫主義、寫意多於寫實的表現手法，以突然出現的神奇視覺感受，給人一種富有感染力的特殊美感，可滿足人們喜好奇異多變的審美情趣的要求。

在這種表現手法中，藝術想像很重要，是人類智力發達的一個指標，做任何事情都需要有想像力，藝術尤其如此。可以毫不誇張地說，想像就是藝術的生命。

從創意構想開始到設計結束，想像都在持續進行著。想像的突出特徵，就是它的創造性，創造性的想像是新的意象開發的開始，是新的意象浮現的展示。它是對聯想所喚起的經驗進行改造，最終構成帶有審美者獨特想法所創造的新形象，會產生強烈震撼人心的力量，如圖 4-24 所示。

圖 4-24

4.4.13 連續系列法

連續系列法是指透過連續畫面，形成一個完整的視覺印象，使畫面和文字所傳達的廣告訊息更清晰、突出、有力。

廣告畫面本身有生動的直觀形象，多次反覆地不斷累積，能加深消費者對產品或服務的印象，獲得好的宣傳效果，對擴大銷售、樹立品牌名聲、刺激消費者的購買慾、增強產品的競爭力有很大的作用。對於作為設計策略的前提，確立企業形象更有不可忽略的重要作用，如圖 4-25 所示。

圖 4-25

4.5　廣告視覺格式與美學原則

　　廣告的視覺格式與廣告設計的美學原則，在廣告設計中有著重要的作用，本節將詳細介紹廣告視覺格式與美學原則方面的知識

CHAUMET
PARIS

圖 4-26

4.5.1　廣告的視覺格式

　　廣告的視覺格式要確立整體的格式，大致可以分為實用性格式、隨和性格式、精神性格式等。

1. 實用性格式。版面樣式採用網格型，資訊量大，圖片以方形圖居多，文字多於圖片，標題字為中等大小，色彩簡明。

2. 隨和性格式。版面樣式採用半網格型，資訊量適中，圖片以去背圖片、羽化圖片為主，文字、圖片比例各半，標題字較大，色彩鮮豔。

3. 精神性格式。版面樣式為自由型，資訊量小，圖片以滿版出血圖居多，圖片多於文字，標題字較小，色彩和諧。

　　比如，報紙是實用性格式，賣場海報一般是隨和性格式，高檔奢侈品廣告一般是精神性格式。當然這只是三種最基本的廣告視覺格式，不同的產品會具有 N 多不同的格式，如圖 4-26 所示。

圖 4-27

4.5.2 廣告設計的要素

通常廣告設計中文字、圖形、背景、裝飾是設計的四大元素。

文字大部分與銷售資訊有關；圖形大多與產品有關；背景與裝飾則與視覺調性有關；文字包括標題、正文、落款、口號四個主要部分；圖形包括所有的圖片、商標、圖標、示意圖等；背景與裝飾包括背景色、主題色調、整體視覺效果等，如圖 4-27 所示。

4.5.3 廣告設計的美學原則

廣告設計的美學原則分為親密性、對齊、重複、對比四大美學原則。設計審美原則也是如此。這四大美學原則是所有設計通用的，無論是商標設計、雜誌設計、廣告設計還是其他設計都適用該原則。

1. 親密性。就是對所有內容或元素進行整理，按內容或功能進行分配（合併同類元素，類似的元素放在一個區塊，區塊與區塊保持適當距離），然後進行大小及位置擺放，這樣就建立了基本的視覺層級結構。然而，更重要的還是消化內容、理解素材，做出區塊的分類等。

2. 對齊。在視覺層次結構的基礎之上，進行精緻化作業。其中最重要的就是對齊規則，沒有對齊就會給人草率無章的感覺。當然，在一些特殊情況下，不對齊也是一種對齊。

3. 重複。重複一些元素（包括色彩、圖片、字體、符號、線條、布局等），建立統一的外觀。這一步，是最能展現風格的，無論用哪種排版結構，都需要用一個元素，

圖 4-28

衝接一張設計中的不同板塊，從而讓整個畫面看起來協調。

4. 對比。最後應該再次強調重點，弱化非重點（包括動靜態、大小、色彩等），強化視覺層次，以吸引視線，讓讀者抓住重點，如圖 4-28 所示

第 5 章

宣傳品設計與製作

本章重點

- DM 設計基礎
- DM 設計流程
- DM 設計與應用案例

本章主要內容

本章主要介紹 DM 設計與製作方面的知識與技巧，同時還講解 DM 的設計基礎與設計流程。在本章的最後針對實際的工作需求，講解 DM 設計與應用的案例。透過本章的學習，讀者可以掌握 DM 設計與製作方面的知識，為深入學習平面廣告設計奠定基礎。

5.1 DM 設計基礎

　　DM 在企業形象傳播和產品的行銷中有著重要的作用，本節將詳細介紹 DM 設計的基礎知識。

5.1.1　DM版面設計的原則

　　DM 版面設計的好壞直接影響 DM 設計的整體品質，因此，設計師在進行版面設計時要遵循一定的設計原則。

　　首先，在遵循這些原則的基礎上，創作出具有鮮明個性特徵的版面設計。

　　其次，DM 版面設計的形式與內容必須統一，無論如何完美、獨特的版面設計都要符合主題的思想內容。在版面設計的過程中，設計者應先領悟 DM 設計的主題思想及內涵，再融合自己的思想情感，找到一個符合兩者的完美表現形式，確保形式與內容的統一，如圖 5-1 所示。

圖 5-1

　　最後，DM 版面設計的目的是為了更方便地傳播 DM 的資訊內容，設計師不能完全沉醉於個人風格以及與主題不相符的字體和圖形中，從而導致一個有好內容的 DM 流於平庸。

　　一個優秀的版面設計，必須明確 DM 作者的寫作目的，然後透過自己的設計來幫助作者表達 DM 設計的內容及主題。版面設計離不開內容，更要呈現出內容的主題思想，用以增強讀者的注意力與理解力。只有做到主題鮮明突出，一目了然，才能達到版面設計的最終目標。

　　不同的 DM、不同的內容應該選擇不同的表現方式，這樣才能達到內容與形式的統一。藝術類 DM 的版面設計要有個性，展現出藝術氣質，文字、圖片的編排可以大膽地嘗試各種形式；娛樂類 DM 版面設計，可以多配一些圖片、邊框及彩色插頁，吸引讀者的閱讀興趣，字形的選擇要輕鬆、活潑、有動感，以增強圖書版面的視覺衝擊力；文藝類 DM 版面設計，可以根據 DM 內容，設計得古樸典雅或抒情浪漫，頁首、插頁、邊框等地方還可配上各種裝飾性圖案，使之更準確、生動地表達 DM 設計的內在氣質；教材類 DM 版面設計，一般要簡潔、樸素，字形大小規矩適中，編排緊湊，布局合理，確保版面的清晰性和內容的可讀性，同時考慮到讀者的經濟承受能力，版面不宜做過多的裝飾，做到物美價廉，如圖 5-2 所示。

圖 5-2

　　藝術類 DM 的版面設計非常符合這類 DM 的特性，使讀者能夠最大限度地了解商品。在形式上用小圖片來統一整本書的風格，和同類 DM 設計相比較獨特，而且可以靈活配合大圖片來設計出最美的排版效果。

　　在設計 DM 版面的同時，要強化整體布局，一本 DM 中的章節標題、圖片、附錄等內容紛繁複雜，在進行版面設計時要將版面內的各種編排要素，在編排結構及色彩上作整體設計，避免各自為政，如圖 5-3 所示。

　　無論是結構框架的設定、設計元素的運用還是設計風格的確立，都要突出內容、烘托主體，使主體層次清晰，一目了然，避免版面整體效果的鬆散現象。

　　DM 版面裡的文字、圖片位置的設定是依據一定的規律有秩序地排列組合。首先要配合讀者的閱讀習慣，讓讀者有選擇、有區別、有秩序地閱讀。還要正確運用圖、文及空白版面之間的關係，合理搭配，營造出版面的節奏層次和空間感，使版面達到局部與整體的統一，各種元素彼此呼應，和諧一致。

　　DM 版面設計的整體結構一般是指正文、輔文、表格等附件的排序。這個結構該怎樣安排，是否有利於表達書稿內容，是否符合廣大讀者的閱讀習慣和使用要求，決定著局部結構的布局，如圖 5-4 所示

圖 5-3　　　　　　　　　　　　　　　　圖 5-4

　　設計時要從整體結構布局出發，以整體結構布局為依據，逐層深入小的細節部分，如字型大小、字體粗細搭配，全書換頁、換行、空行等要符合規律，引文、注釋、譯文等與正文的配合。做到局部跟從整體，整體與局部調和，使整本刊物結構清晰，層次清楚。

版面設計是依照DM的內容發想的，要找到一個最適合的設計語言來達到最佳的呈現效果。整體設計構思、風格確定後，開始進入版面構圖布局和表現形式設計，要想達到意新形美、變化而又統一，並具有審美情趣，很大程度上要取決於設計者的文化涵養、思想境界、藝術修養、技術知識等方面。

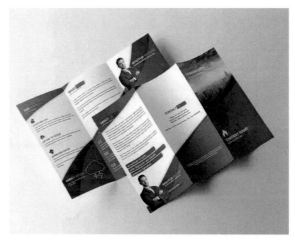

圖 5-5

所以要想設計出好的DM，設計者必須全面了解排版、印刷、裝訂等DM生產過程及工藝等知識，還要學習美學的基本理論和造型藝術知識，研究DM設計內容及不同讀者群的心理，更要不斷豐富自己的知識面，增強探索與創新意識，使自己設計的每一本DM都能得到完美的展現。

處理標題要注意標題與正文用字的相對變化，使標題產生跳躍感，但又不能與正文脫節。字型大小、位置適當，各級標題的設計風格協調，對標題的裝飾要恰到好處，講求美感，不要畫蛇添足，如圖5-5所示。

經驗技巧

版面的裝飾元素是由文字、圖形、色彩等透過點、線、面的排列組合所構成的，並採用誇張、比喻、象徵的手法來呈現視覺效果，既美化了版面，又提高了傳達資訊的功能。而裝飾是運用審美美感創造出來的。不同類型的版面資訊，具有不同方式的裝飾形式，使讀者從中獲得美的感受。

5.1.2　DM設計的定位

　　定位是對潛在顧客的心智所做的功課，即把商品定位在將來潛在顧客的心中，其意圖是在潛在顧客心中得到有利的位置。下面詳細介紹 DM 設計的定位知識。

　　功能定位是依據商品宣傳冊規劃時商品在功能方面的特色因素進行的商品宣傳規畫定位，是一種「人無我有」的定位。例如，海飛絲（海倫仙度絲）去屑洗髮精的定位為防止頭皮屑脫落，如圖 5-6 所示。

　　品質定位是依據商品的本身品質和層次所進行的商品宣傳規畫定位，是一種「人有我優」的定位。如某洗潔精的定位為「品質好，不傷皮膚，連小孩也可以洗」，如圖 5-7 所示。

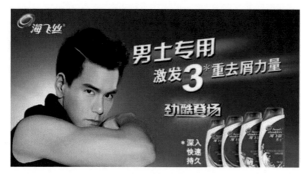

圖 5-6　　　　　　　　　　　　　　　　圖 5-7

　　經濟定位是依據商品價格上的優勢，所進行的商品宣傳規畫定位，是一種「人貴我廉」的定位。如某電器的定位是「創造老百姓買得起的名牌」，如圖 5-8 所示；某洗衣粉的定位是「好而不貴，我最實惠」。

　　外觀定位是當同類商品的功用、品質相差無幾時，可以從商品的形狀、包裝到特性來思考以進行商品定位。如某品牌泡麵的定位是「有兩塊麵餅的碗麵」；又如薄荷糖的定位是「有個圈的薄荷糖」。很明顯，這是一種「人平我奇」的定位，即他人的商品外觀相近，自己的商品外觀獨特的規畫與宣傳方式，如圖 5-9 所示。

圖 5-8

　　逆向定位是當同類商品都在著重某些特色時，自己卻反其道而行之。最典型的如美國七喜飲料的宣傳規畫定位，在美國飲料市場被可口可樂、百事可樂所占據的情況下，七喜汽水公司逆向而行，提出「非可樂」的定位，一舉獲得成功，如圖 5-9 所示。再如某奶粉的定位是「不含蔗糖的奶粉」。

圖 5-9

圖 5-10

　　年齡定位是依據消費者的年齡層進行的定位。例如，某兒童營養口服液的定位為「食慾不振的孩童」；女性營養口服液的定位是「25～45 歲的都會已婚婦女」，如圖 5-11 所示。

性別定位是根據消費者的性別差異進行的定位，歐蕾化妝品的定位是輕熟女「芳華美的奧妙」，明晰地傳達出這一市場定位；後來定位的規模又擴大到十幾歲的女孩，廣告語「我們能證明妳看起來更年輕」，顯示了定位的延伸和發展，如圖 5-12 所示。

圖 5-11　　　　　　　　　　　　　　圖 5-12

5.1.3　DM設計的風格

設計師的設計靈感來源於平時的累積，所以多看優秀的設計作品可以提升設計 DM 的風格，DM 設計的風格大致分為六種，下面詳細介紹 DM 設計的風格。

1. 分網格。打網格是排版的基礎，DM 排版前，需先打好網格，以確保版面的嚴謹和好看，如圖 5-13 所示。
2. 跨網格。為了使版面靈活，網格可被跨越，無須綁手綁腳，要跨就盡量跨足。例如，標題，當標題需要靈活處理時，可以跨網格，但跨網格也可以嚴謹一些，要不就跨兩個網格，不然就跨齊三個。圖片也是如此，要不就不跨，要跨就以網格的倍數跨，如圖 5-14 所示。

圖 5-13　　　　　　　　　　　　　圖 5-14

3. 統一圖片規格。圖片均以統一的方形規範，這樣的 DM 排版顯得很嚴謹。不過，圖形同樣可以跨格，DM 設計的原則是，要不就不跨，要跨就跨滿整格，至於中間是否要隔斷，則可靈活處理，如圖 5-15 所示。

4. 色塊補充輔助。DM 設計嚴格地按照規律排版，或多或少也會有一些問題。如內容太少，過空；如圖片太多，眼花撩亂；版面難以平衡美觀等。這種情況都可以用色塊來補充輔助，讓整個版面更充實、工整，如圖 5-16 所示。

圖 5-15

圖 5-16

5. 版面色彩的個性化。比如藍綠色的主色調貫穿全部頁面，加入一些輔助色進行小點綴，讓整個DM排版效果既專業統一，又層次豐富，如圖5-17所示。

6. 突出性文字的個性化。將一些需要強烈突出的資訊，以色塊形式表達，既突顯文案，又有個性，如圖 5-18 所示。

圖 5-17

圖 5-18

經驗技巧

　好看的版面，重點在於平衡。疏的地方，考慮增加色塊或圖片加重分量；密的地方，
就盡量用淺色或無色塊減輕，即運用「疏密、輕重」去平衡版面。

5.2　DM 設計流程

DM 是企業策劃製作的過程，實質上是一個企業理念的提煉和實質展現的過程。本節將詳細介紹 DM 設計流程的知識。

5.2.1　DM設計思路

DM 設計的大致思路因不同的企業，其流程會有些許變動。初步工作為大致了解。了解的內容主要包括：企業需要什麼性質的 DM、是企業形象 DM 還是企業產品 DM、DM 大致要設計多少頁、採用什麼紙張以及想要設計成什麼風格等。

初步溝通，進入與 DM 相關的行業及產品研究。

DM 的詳細設計，封面和封底基本確立，並加以藝術設計；確立 DM 的內頁風格基調；再進一步設計 DM 的圖片和文字，美化版面；修正、完稿製作至輸出成品。

DM 深入設計，在掌握整體風格的時候融入創意設計概念；資深設計顧問負責審核 DM，進一步設計完稿；DM 設計師與商家溝通、設計及資源的協調配合。

DM 的後期印刷，確認無誤後方可大量印刷，如圖 5-19 所示。

圖 5-19

5.2.2　DM色彩的應用

　　DM 設計是能夠幫助不同企業進行產品推廣的宣傳工具。任何一個企業在其自身的營運當中都離不開企業 DM 印刷產品，一個企業 DM 如果設計得當，對企業產品的市場行銷將會有非常大的幫助，而在企業 DM 設計的過程當中，色彩的使用顯得尤其重要。那麼，在進行企業 DM 設計時，一般該如何更好地運用色彩呢？

　　DM 設計一般是需要更多地展現企業產品的資訊和特點，從而增加廣大消費者對產品的認識和了解，在這個過程中，色彩則發揮著重要的作用。雖然有些企業 DM 設計色彩需要一些複雜變化，但是對比關係是均衡的，有時雖然有強烈的色彩對比、冷暖對比、彩度對比，但最終這些變化都是有利於突出設計效果。

　　DM 設計中各種色彩的象徵性及其運用如下。

　　紅色：熱情、活潑、熱鬧、革命、溫暖、幸福、吉祥、危險。

　　由於紅色具有活力、積極、熱誠、溫暖、前進等喻義，所以在各種媒體中被廣泛運用。另外，因為紅色具有較佳的視覺敏感效果，常用來作為警告、危險、禁止、防火等標識用色。當人們在一些場合或物品上，看到紅色標識時，不必仔細看內容，就能快速準確地判斷其用意。在工業安全用色中，紅色即是警告、危險、禁止、防火等指定色，如圖 5-20 所示。

　　橙色：光明、華麗、興奮、甜蜜、快樂。

　　橙色的明度較高，給人眼前一亮的視覺衝擊，搭配白色的文字，顯得輕快、簡潔，如圖 5-21 所示。

　　黃色：明朗、愉快、高貴、希望、發展、注意。

　　一般黃色 DM 大多應用在商務、教育和飲食領域，黃色與黑色搭配帶給人們時尚的感覺，如圖 5-22 所示。

圖 5-20　　　　　　　　　　　　　　　圖 5-21

圖 5-22

　　綠色：新鮮、平靜、安逸、和平、青春、安全、理想。

　　綠色所傳達的清爽、理想、希望、生長的喻義，符合服務業、衛生保健業的需求。在學校中，為了提醒學生們注意保護視力，常常在教室的窗台上或者講台上放一些綠色的植物，避免學生因過度用眼造成眼睛近視，如圖5-23 所示。

圖 5-23

藍色：深遠、永恆、沉靜、理智、誠實、寒冷。

藍色具有沉穩、理智、準確的特性，在商業設計中，想要強調科技、效率的企業形象，大多選用藍色或者企業色。另外，受西方文化的影響，藍色有時也代表憂鬱、沉悶，如圖 5-24 所示。

圖 5-24

　　紫色：優雅、高貴、魅力、自傲、輕率。

　　紫色由於具有強烈的女性化特點，在商業設計用色中，紫色受到一定的限制，除了和女性有關的商品或企業形象之外，其他類的設計一般不以紫色為主色，如圖 5-25 所示。

圖 5-25

　　灰色：謙虛、平凡、沉默、中庸、寂寞、憂鬱、消極。

　　灰色屬於中間色，具有柔和、高雅的特性，男女皆能接受，所以灰色也是永遠流行的主要顏色。在和金屬材料有關的一些高科技產品中，幾乎都採用灰色來表達高級、科技的喻義，如圖 5-26 所示。

圖 5-26

　　黑色：崇高、嚴肅、剛健、堅實、沉默、黑暗、罪惡、恐怖、絕望、死亡。

　　黑色具有高貴、莊嚴、莊重的特點，為許多科技產品的專用色，如電視、跑車、攝影機、音響、儀器等。在一些特殊場合的空間設計、生活用品和服飾設計中，利用黑色來塑造其高貴的形象，所以黑色也是一種永遠流行的顏色，如圖 5-27 所示。

圖 5-27

5.3　DM 設計與應用案例

　　設計師在產品 DM 設計中，需要與顧客經過前期溝通和深入了解產品。本節將詳細介紹 DM 設計與應用案例方面的知識。

5.3.1　設計與製作封面和封底

　　首先，需要確定主題，選好素材，設定好版面，作品的色調以綠色為主色調，如圖 5-28 所示。

圖 5-28

　　其次，確定文字的基礎排版，製作設計封面的主題，以及副標題，顏色採用深綠色和黑色，如圖 5-29 所示。

圖 5-29

最後，封面和封底相呼應，該作品採用顏色疊加的方式進行設計，同一色調結構，給人簡潔、輕鬆的設計感，如圖 5-30 所示。

圖 5-30

5.3.2 製作圖文內頁

首先，根據首頁的風格設計，選擇內頁的版型。該作品是商業 DM，採用突出主題的形式，簡約的風格，如圖 5-31 所示。

圖 5-31

其次，製作內頁的主題、副標題，以及排版的形式，突出商業的主題，如圖 5-32 所示。

　　最後，內頁和設計的封面相呼應，該作品採用主圖配文字的形式進行設計，圖片占畫面的 2/3，文字占 1/3，文字對圖片進行簡單的解釋說明，如圖 5-33 所示。

圖 5-32

圖 5-33

第 6 章

產品廣告和包裝設計

本章重點

- 品牌行銷策略
- 家用電器類廣告
- 酒類廣告
- 產品包裝設計

本章主要內容

本章主要介紹品牌行銷策略、產品廣告和包裝設計的知識與技巧，同時講解家用電器類廣告和酒類廣告的重點。在本章的最後針對實際的工作需求，講解產品包裝設計的方法運用。透過本章的學習，讀者可以掌握品牌行銷策略、產品廣告和包裝設計的知識，為深入學習平面廣告設計奠定基礎。

6.1 品牌行銷策略

品牌行銷是透過市場行銷使客戶形成對企業品牌和產品的認知的過程，企業若想不斷獲得和保持競爭優勢，必須構建出高品位的行銷理念。

6.1.1　產品競爭力與市場占有率分析

產品競爭力指產品在市場上的佔有率。企業為了能立足於市場，在競爭中取勝，就必須從加強經營管理下手，根據市場需求，增加花色品項，提高產品品質，改善包裝，降低生產成本，做好產品服務，恪守信用，履行合約，以便吸引更多的使用者，提高產品市場占有率。

在評估擬建項目產品市場的供需關係時，同樣應該對該產品投入市場後的競爭力進行研究分析，預測其市場占有率，以減少投資風險。其中包括以下三方面：

1. 成本優勢：是指公司的產品依靠低成本，獲得高於同行業其他企業的盈利能力，實現成本優勢；
2. 技術優勢：是指企業能提供比其他企業更具有技術價值和高水準的產品；
3. 品質優勢：是指公司的產品以高於其他公司同類產品的品質贏得市場青睞，從而取得競爭優勢。

產品競爭力的高低並不完全取決於產品本身品質的好壞，市場上也有很多技術上領先、價格不貴、使用也方便的產品沒有在市場中獲得預期的收益；當一些企業獲得領導地位之後，二線企業也不是無所作為。影響產品競爭力的因素很多，只要企業能夠在幾個方面甚至一個方面建立優勢，就可以在市場上占據不可忽視的地位。

6.1.2　品牌行銷的策略性意義

首先，我們來看策略的定義。「策略」源於古代兵法，屬軍事術語，意譯於希臘一詞「Strategos」，其含義是「將軍」，詞義是指揮軍隊的藝術和科學，也意指基於對戰爭全局的分析而做出的謀劃。在軍事上，「戰」通常是指戰爭、戰役；「略」通常是指籌劃、謀略，聯合取意。「策略」是指對戰爭、戰役的總體籌劃與部署。中國古代兵書早就提及過「策略」一詞，意指針對戰爭形勢做出的全局謀劃。

其次，看企業經營策略的定義。「商場如戰場」，鑒於市場經濟激烈的競爭環境，為兼顧長、短期利益，促進企業的長遠發展，受美國經濟學家安索夫（Harry Igor Ansoff）《企業策略論》一書的影響，「策略」一詞便開始廣泛應用於經濟管理，並由此延伸至社會、教育、科技等各個領域。

品牌是人們對一個企業及其產品、售後服務、文化價值的一種評價和認知，是一種信任。品牌還是一種商品綜合品質的展現和代表，當人們想到某一品牌的同時總會和時尚、文化、價值聯想到一起。企業在創品牌時不斷地創造時尚，培育文化，隨著企業的做大做強，不斷從低附加價值轉向高附加價值升級，向產品開發優勢、產品品質優勢、文化創新優勢的高層次轉變。當品牌文化被市場認可並接受後，品牌才產生其市場價值。

品牌策略的意義在於效率最大化，使被動行銷轉化為主動行銷，能夠讓員工更加積極地對待工作，從而高效率地完成工作任務。

6.1.3　品牌策略的定義

關於品牌策略的定義，我們認為是屬於企業經營策略中一個要素性策略。品牌策略是指圍繞企業經營策略目標而制定的品牌發展目標、方向、價值以及資源。品牌策略目標全面服務於企業經營目標，最大化的展現企業發展策略思想；品牌策略方向主要是基於專業判斷而制定的品牌系統策略，它包括品牌形式、品牌架構、品牌核心價值、品牌管理體系等；品牌價值主要包括品牌在各個不同階段所要達到的較為具體的價值高度，這些量化的品牌高度一般由專業的品牌價值評估公司站在比較中立的立場進行公開評測，也

有企業會聘請專業的諮詢公司對自己的品牌價值進行內外評測，從而讓品牌決策更精準地訂出策略方向；品牌資源主要是為了完成品牌任務而進行的資源投入計畫。由於品牌是一個企業發展重要而核心的要素，因此，品牌發展規畫的判斷與制定一般都會成為一個企業非常重要的長遠思想。

經驗技巧

> 行銷策略是指企業為實現階段性經營目標而制定的行銷要素、行銷組織、人力資源以及市場布局等方面的規畫。行銷策略是企業經營策略的核心部分，特別是一些消費品領域已經建立起了顧客導向的經營策略，使得行銷策略更加成為一個企業發展策略的核心策略，此時，企業經營策略在很大程度上變成了行銷策略。

6.1.4　策略品牌行銷意義

策略品牌行銷對於當前市場有著重要與長遠的意義。企業經過幾十年的發展，已經出現了一大批觀念先進、基礎良好、實力雄厚、視野開闊的大企業。同時，企業發展過程中的策略缺陷也是非常明顯的。

以中國為例，在行業裡，娃哈哈與農夫山泉（圖 6-1）無疑是非常優秀的企業。娃哈哈的非常行銷與農夫山泉的創意行銷成為中國快速消耗品行業不可多得的經典範例。但是，在這兩個優秀企業的背後，我們總能夠感覺到一些美中不足的地方。簡單地說，就是娃哈哈的品牌與農夫山泉的通路，這種軟肋恰恰是希望透過策略品牌行銷手法來解決的問題。同樣的案例，中國乳業的龍頭企業伊利與蒙牛，伊利的策略視野與品牌策略在中國乳製品企業無疑是一流的，但是在市場競爭中總感覺缺少一種系統的熱情。蒙牛作為後起者彌補了伊利的策略不足，但蒙牛在策略上與品牌上的成就卻又遠遠落後於伊利。

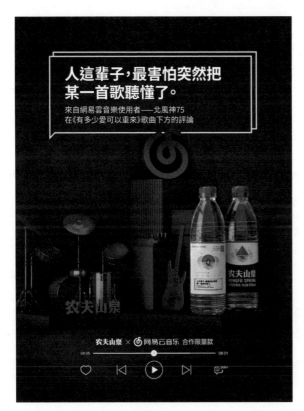

圖 6-1

策略品牌行銷首次在策略、品牌、行銷、策略品牌、策略行銷、品牌行銷以及策略
性品牌化行銷上建立起全面而深刻的連結，全面構建企業基於本土市場的策略思考
模型。

6.2　家用電器類廣告作品設計與製作解析

家用電器類的廣告經常會出現在人們的視野中，整個設計以突出主體的風格為特點。下面以家用電器類產品為主題，介紹廣告作品的設計與製作。

首先要確定背景色，紅色為比較醒目的顏色，給人視覺突出的效果，如圖 6-2 所示。

圖 6-2

其次，字體的選定，主題的突出，一個醒目的主題也是廣告設計成功的關鍵，要重點突出活動的內容，如圖 6-3 所示。

圖 6-3

最後，需要詳細的廣告資訊，如電話、地址等資訊，還需要將設計廣告的 Logo 加進海報，這樣才算是一個成功的作品，如圖 6-4 所示。

圖 6-4

酒類廣告

酒類廣告需要在設計上表現新穎，一般採用色彩鮮明的基調。本節會詳細介紹酒類廣告的知識。

6.3.1　電視廣告構圖

「構圖」一詞來源於繪畫。影視構圖有兩層含義；一是從影片內容來看，是指畫面中各個組成部分之間的位置以及喜好關係；二是從創作角度來看，是指所構思畫面的組成部分之間的位置和相互關係。電視廣告構圖分為固定鏡頭構圖和運動鏡頭構圖。

優質的構圖是提高點擊率的重要因素。構圖是一個廣告的骨架，決定了廣告能否準確地表達主題，吸引注意。

廣告構圖的布局設計一般要注意統變有度、有主有從、均衡協調等原則。統變有度法則，即在整體上要統一完整，而在局部上則應活潑有變化。

　　廣告中的一切要素就局部而言是相對獨立的、有變化的；但在整體上要與核心精神有關聯，情感相呼應，形式協調統一。

　　廣告插圖、產品形象、商標圖案，文字形式等，都要相互呼應、互有關聯、和諧統一。統一與變化在動態上具體表現為連續與反覆的關係，如圖 6-5 所示。

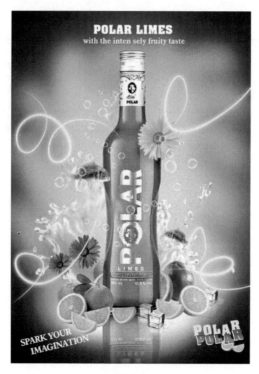

圖 6-5

經驗技巧

　　廣告構圖元素要有主有從，主從分明，簡單得體。廣告布局最主要的主從搭配是插圖與文案之間的搭配，一般不外乎主圖文輔和主文圖輔兩種基本類型。實際上，圖文的主從搭配是相對的，二者常是互相呼應，相得益彰的。

6.3.2 色彩底色和圖形色

　　關於色彩的原理有很多，可以多閱讀相關的設計書籍或者出色的設計案例，有利於系統理解。在此，透過設計的對比和配色，介紹色彩底色和配色方面的知識。

　　色彩搭配的問題確實不是一個簡單的問題。現在的設計師與以前的設計師相比，所能運用的色彩工具多了許多。在實際設計時，設計師經常會按照設計的目的來考慮與形態、肌理有關聯的配色及色彩面積的處理方案，這個方案就是配色計畫。

經驗技巧

> 為了取得明確的圖形效果，配色必須首先考慮圖形色和底色的關係。圖形色要和底色有一定的對比度。這樣才可以很明確地傳達設計師想要表現的東西。設計師要突出的圖形色必須讓它能夠吸引觀者的主要注意力，如果做不到就會喧賓奪主。

6.3.3 色彩整體色調

　　如果想讓設計作品充滿生氣、穩健、冷清或者溫暖等感覺，就要注意整體色調的運用。那麼設計師怎麼分才能控制好整體色調呢，只有控制好構成整體色調的色相、明度、彩度關係和面積關係等，才可以控制好設計的整體色調。首先要決定占大面積的主色，並根據這一主色選擇不同的配色方案，會得到不同的整體色調。

　　如果用暖色系列來做整體色調，會呈現出溫暖的感覺，反之亦然。如果用暖色和彩度高的色作為整體色調則給人火熱刺激的感覺；如果以冷色和彩度低的色為主色調，則讓人感到清冷、平靜；如果以明度高的色為主，則亮麗且變得輕快，而以明度低的色為主，則顯得比較莊重。取對比的色相和明度則活潑，取類似色、同一色系搭配則感到穩健。色相數多則會華麗，少則淡雅、清新，如圖 6-6 所示。

R=17　G=63　B=61

R=60　G=79　B=57

R=95　G=92　B=51

R=179　G=214　B=110

R=248　G=147　B=29

圖 6-6

6.3.4　色彩配色平衡

　　顏色的平衡就是顏色的強弱、輕重、濃淡這種關係的平衡。這些元素在感覺上會左右顏色的平衡關係。因此，即使相同的配色，也將會根據圖形的形狀和面積的大小來決定成為調和色或不調和色。一般同類色配色比較容易平衡。處於補色關係且明度也相似的純色配色，如紅和藍綠的配色，會因過分強烈而刺眼，成為不調和色。但是若把一個色的面積縮小或添加白黑，改變其明度和彩度並取得平衡，則可以使這種不調和色變得調和。彩度高而且強烈的色與同樣明度的濁色或灰色配合時，如果前者的面積小，而後者的面積大也可以很容易地取得平衡。將明色與暗色上下配置時，若明色在上而暗色在下，則會顯得安定；反之，若暗色在上而明色在下，則有動感，如圖 6-7 所示。

圖 6-7

6.3.5 色彩漸變色調和

　　色彩漸變色調和實際上是一種調和方法的運用。色相的漸變：指在紅、黃、綠、藍、紫等色相之間配以中間色，就可以得到漸變的變化。明度的漸變：從明色到暗色階梯狀變化。彩度的漸變：從純色到濁色或到黑色的階梯狀變化。根據色相、明度、彩度組合的漸變，把各種各樣的變化作為漸變的處理，從而構成複雜的效果，這些漸變色，都可以透過調和來表現效果，如圖 6-8 所示。。

圖 6-8

6.3.6　色彩配色分割

　　在配色方面的兩個顏色，如果互相處於對立的關係，就具有過分強烈的效果，成為不調和色。為了調節它們，在這些色當中用其他色把它們劃分開來，即分割。將用於分割的顏色叫做分割色。由於分割的目的，可以用於分割色的顏色不多，最常用的是白、灰、黑。金色和銀色也具有分割的效果。但在電腦中很難調出具有重量感的這兩種色，所以在電腦中幾乎用不到這兩種色，但可以用於印刷。使用其他彩色進行分割也可以，但要選擇與原來色有明度上的明顯區別，同時也應考慮色相和彩度，如圖 6-9 所示。

R=237 G=222 B=139

R=251 G=178 B=23

R=96 G=143 B=159

R=1 G=77 B=103

圖 6-9

經驗技巧

所謂統整，即為了多色配合的整體統一而用一個色調支配全體，將這個色叫做統調色，也就是支配色調。色相的統調是在各色中加入相同的色相，而使整體色調統一在一個色系當中，從而達到調和。

6.4 產品包裝設計

產品包裝設計，即選用合適的包裝材料，針對產品本身的特性以及受眾的喜好等相關因素，運用巧妙的工藝製作手法，為產品進行的容器結構造型和包裝的美化裝飾設計。本節將詳細介紹產品包裝設計方面的知識。

6.4.1 紙質包裝的結構

一款成功的包裝設計，不但要在包裝版面設計上非常漂亮，還需要在包裝結構設計上趨近於完美。

以下是 7 種較為常見的紙質包裝設計的結構，設計師在進行產品包裝設計時要根據產品的特性，靈活運用。

1. 插口式紙盒包裝結構設計：這是
 最常用的一種紙盒包裝形式，造
 型簡潔、工藝簡單、成本低，如
 常見的批發包裝多是採用這種結
 構形式。

2. 開窗型紙盒包裝結構設計：這種
 包裝形式的紙盒常用在玩具、食
 品等產品中。其特點是能使消費
 者對產品一目了然，增加商品的
 可信度，一般開窗的部分用透明
 材料製作。

3. 手提式紙盒包裝結構設計：這種
 包裝形式的紙盒常用在禮盒包裝
 中，其特點是便於攜帶。但要注
 意產品的體積、重量、材料及提

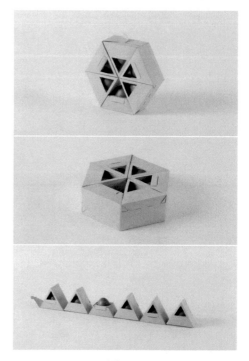

圖 6-10

把的構造是否相當，以免消費者在使用過程中損壞。

4. 抽屜式紙盒包裝結構設計：這種包裝形式類似於抽屜的造型，盒蓋與盒
 身是由兩張紙組成，結構牢固便於多次使用。常見的有盒裝巧克力等。

5. 變形式紙盒包裝結構設計：變形式紙盒追求結構的趣味性與多變性，常
 適用於如小零食、糖果、玩具等產品。這種包裝結構形式較為複雜，但
 展示效果好。

6. 有蓋式紙盒包裝結構設計：這種有蓋式的包裝結構又分為一體式與分體
 式兩種。所謂一體式是指蓋與盒身相連，是一紙成形，如香菸的包裝；
 而分體式是指盒蓋與盒身分開，二紙成形，如月餅包裝。

7. 組合式紙盒包裝結構設計：組合式包裝多用在禮盒包裝中，這種包裝形式
 既有小包裝又有中包裝，特點是貴重華麗，但成本較高，如圖 6-10 所示。

6.4.2 紙質禮品包裝的設計原則

受傳統文化的影響，臺灣人逢年過節互送禮物是非常常見的。在送禮過程中適當地包裝不僅可以裝飾禮品，也可以展現送禮者的一片真心。那麼，對紙質禮品盒工廠來說，設計紙質禮品盒需要遵守哪些原則呢？

1. 醒目原則：紙質禮品盒設計要達成促銷的作用，首先要能引起消費者的注意，因為只有引起消費者注意的商品才有被購買的可能。一般來說，紙質禮品盒包裝的圖案要以襯托品牌商標為主，充分顯示品牌商標的特徵，使消費者從整體包裝的圖案上立即能識別出某廠的產品，特別是名牌產品與名牌商店，包裝上醒目的商標可以立即達成招攬消費者的作用。因此，紙質禮品盒要使用新穎別緻的造型，鮮豔奪目的色彩，美觀精巧的圖案，各有特點的材質使包裝能出現醒目的效果，使消費者一看見就產生強烈的興趣。造型的奇特、新穎能吸引消費者的注意力。

2. 好感原則：紙質禮品盒的造型、色彩、圖案、材質要能引起人們喜愛的情感，因為人的喜惡，對購買衝動有著極為重要的作用。好感來自兩個方面，首先是來自包裝的造型、色彩、圖案、材質的感覺，這是一種綜合性的心理效應，與個人以及個人生長的環境有密切關係。其次是來自實用方面，即包裝能否滿足消費者的各方面需求，提供方便，這涉及包裝的大小、多寡、精美等方面。

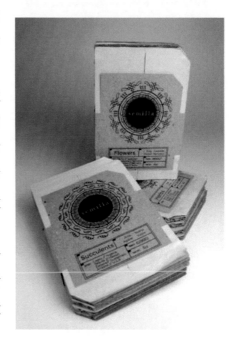

3. 理解原則：成功的紙質禮品盒設計不僅要透過造型、色彩、圖案、材質的使用引起消費者對產品的注意

圖 6-11

和興趣，還要使消費者透過包裝能理解產品。因為人們購買的目的並不是紙質禮品盒的包裝，而是包裝內的產品。準確傳達產品資訊的最有效的辦法是真實地傳達產品形象，可以採用全透明包裝，也可以在包裝容器上開窗展示產品，更可以在包裝上繪製產品圖形，還可以在包裝上做簡潔的文字說明，可以在包裝上印刷彩色的產品照片等等，如圖 6-11 所示。

6.4.3　紙質包裝的設計重點

包裝盒的材料有紙、塑膠、陶瓷、玻璃、竹子、木片、金屬以及各種複合材料等。其中紙質包裝盒是各種包裝材料中使用較廣泛的，其質地輕巧柔韌，便於製作、印刷、陳列、運輸、庫存和處理。

首先，根據紙質包裝盒的造型結構，按形狀可分為正方體、長方體、圓柱體、多面體；按不同折疊方式可分為中盤式折疊盒、黏底式折疊盒、單層折疊盒、折疊角盒等。

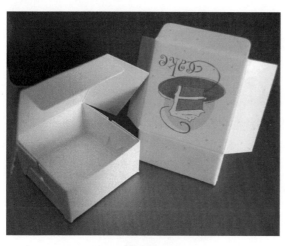

其次，常用的紙盒包裝結構設計。展示盒，這是一種可以用來展示和陳列商品的一種紙盒。開窗型紙盒包裝結構設計，這種形式的紙盒常用在玩具、食品等產品中。

再次，可以根據不同的依據設計不同的紙質包裝盒造型：依據不同商品的性質進行設計、依據不同商品的形態進行設計、依據不同商品的用途進行設計、依據不同商品的運輸條件進行設計、依據紙盒的造型結構設計要求進行設計。

圖 6-12

最後，紙質包裝盒需遵循以下設計原則：①具有方便性；②具有保護性；③具有變化性；④具有邏輯性與合理性。圖 6-12 所示為紙質包裝盒。

6.4.4　刀模圖設計與製作的注意重點

提袋製作時不僅需要做好設計，還需要注意製作前的準備事項。本節以公司手提袋做演示，詳細介紹刀模圖設計與製作的注意要點。

首先，確定公司手提袋設計的尺寸。

手提袋的容積規格與實際容納的物品的體積密切相關，太大則浪費紙張材料，太小不便於裝物，也不好拿取。所以先要確定手提袋的外觀尺寸。手提袋還需要考慮印刷紙張的大小，有些東西橫裝會刀膜圖會很長造成紙張印刷長度不夠。手提袋最好是整張印刷，避免對半印刷，以減少工序，及節約紙張，也減少黏合工序。

當然，如果橫裝、豎裝都超出紙張範圍，那只好用兩張紙黏成一個袋子。在紙張印刷面積允許的情況下，一般豎長狀的物品採用豎裝，如酒品包裝手提袋、香菸包裝禮品手提袋等。市場上的女士用品，如女士用化妝品、衣物一般都以豎裝為主，而男士用品則橫裝較多。市面上，香菸盒包裝的手提袋，有豎裝兩條的、橫裝四條的、豎裝四條的、豎裝五條的。

其次，手提袋設計需要畫好刀模圖。

為了避免以後內圖文案的改動，手提袋外觀尺寸確定後，設計師就要開始畫刀模圖了，先別著急著開始設計文案，要先畫好刀模圖，至少每條壓痕線要畫出來。刀版先確定，以後就改得少。

在繪製刀模圖時需要注意以下幾點。

1. 手提袋底部單邊紙張的寬度主要是保證黏膠的牢固度，這個距離可根據實際印刷紙張的大小做調整，不影響手提袋外觀尺寸。

2. 黏口處的寬度一般是 20mm，黏口處有黏膠線，必須要標明。黏口處的出血部位為 3 ～ 5mm，出血要避開黏膠線。可根據紙張寬度適當縮小。

3. 手提袋上面反折塊的高度一般為 30 ～ 40mm。至少要大於穿繩孔邊緣距離的 5mm 以上。

4. 穿繩孔離上端邊緣距離一般為 20 ～ 25mm。無固定限制，但打孔要避開關鍵圖文部分，以免影響外觀。兩穿繩孔間的距離一般為手提袋寬度的 2/3。注意版面上共要有 8 個穿繩孔，以上邊緣為中心對稱，繪圖時上邊需要 4 個穿繩孔。

5. 繪圖時注意側面及黏膠處的摺痕線都要對應畫上，否則會不好折盒。

6. 註明紙張的磅數或厚度，刀版廠才好確定裁刀和線的高度。手提袋一般用紙張 250 ～ 300g 的白卡紙。250g 的白卡紙張的厚度一般為 0.31mm；300g 的白卡紙張的厚度一般為 0.4mm。

7. 註明咬口方向，便於刀版咬口與印刷咬口一致。

8. 尺寸要標注清楚，箭頭要標示到位。標注完畢後要仔細核對，至少同一方向的局部長度加起來要等於整體長度。

最後，要確認手提袋的製作工藝。

1. 手提袋紙張與內面的包裝材料紙如果不一致，則在外觀上要盡量接近，如香菸包裝裡面的菸條外盒是銀鐳射印刷，則可在手提袋上覆膜，以更接近內包裝。

2. 上光要平整，尤其是上亮光，膠水塗布不均勻，很容易「花」。

做好以上的準備工作以後，再進行手提袋的設計工作，這樣才能夠確保手提袋的完整性，如圖 6-13 所示。

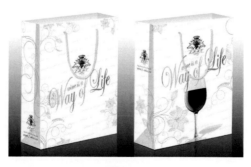

圖 6-13

6.4.5　平面展開圖的設計鑑賞

　　產品包裝是常見的東西。無論是食品還是其他產品，在進行商品售賣時都會製做一個保護性和識別性的包裝盒。關於包裝盒設計的教學課程有許多，下面是以平面展開圖的設計為例，詳細介紹其創意和想法。

　　在紙盒包裝中，按照結構設計來區分，最常見的是折疊紙盒和固定紙盒兩種。折疊紙盒的盒型通常分為三大類：筒型、盤型和特殊型。按製作結構劃分又有插口式或鎖口式、黏貼式、組裝式折疊盒等，如圖 6-14 所示。

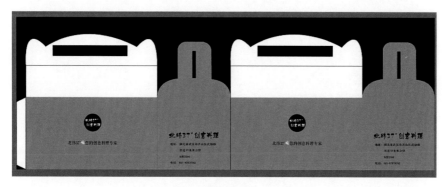

圖 6-14

　　按照裝飾設計劃分，文字、圖形、商標、色彩是裝飾設計中的四大要素。文字既可作設計商標用，也可作說明用；圖形可選擇攝影照片、抽象造型等，如圖 6-15 所示。

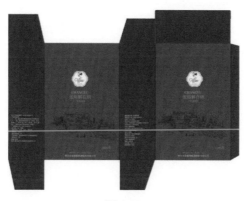

圖 6-15

　　按照裝飾效果來設計，也可用繪畫方法表現；商標的設計要讓人容易記憶與聯想，容易辨識；色彩對人的心理有著重要作用，設計中好的色彩運用將會給人留下深刻的視覺印象，如圖 6-16 所示。。

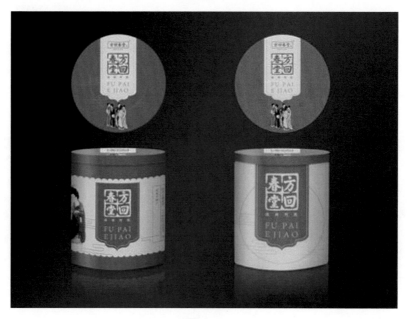

圖 6-16

6.4.6　產品包裝設計的步驟

　　首先，需要確定紙盒的結構造型和展開圖；

　　其次，確定哪個面是主要的，哪個面是次要的，再決定裝飾與否；

　　最後，畫設計稿，先畫主要部分的裝飾，紋樣要簡練切合主題，文字要清楚明確，注意比例和位置，如圖 6-17 所示。

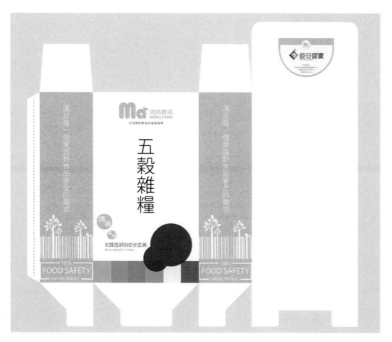

圖 6-17

第 7 章

企業商標與形象設計

本章重點

- 企業商標與形象設計概述
- 企業商標設計與製作
- 業的品牌設計概述
- CIS 企業識別設計

本章主要內容

本章主要介紹企業商標與形象設計的知識與技巧，同時還講解企業商標與形象設計概述、企業商標設計與製作。在本章的最後還針對實際的工作需求，講解企業識別設計與製作的手法和運用。透過本章的學習，讀者可以掌握企業商標與形象設計方面的知識，為深入學習平面廣告設計奠定基礎。

7.1　企業商標與形象設計概述

　　企業商標與形象設計是品牌形象的核心部分，是表明企業特徵的識別符號。以單純、顯著、易識別的形象、圖形或文字符號為直觀語言，除了表示什麼、代替什麼之外，還具有表達意義、情感和指令行動等作用。本節將詳細介紹企業商標與形象設計概述方面的知識。

7.1.1　商標的作用

　　將具體的事物、事件、場景和抽象的精神、理念、方向透過特殊的圖形固定下來，使人們在看到 Logo 商標的同時，自然地產生聯想，從而對企業產生認同。

　　商標與企業的經營緊密相關，商標設計是企業日常經營活動、廣告宣傳、文化建設、對外交流必不可少的元素，隨著企業的成長，其價值也不斷增長，商標設計的重要性，歸納起來有以下幾點。

1. 借助商標的幫助，可以使企業形象統一，同時也統一日常工作中經常使用的名片、信紙、信封的設計等就會更加令人難忘，它所起的作用將比沒使用前會大得多。

2. 商標能給企業一個特別的身分證明，人們正是透過商標傳達的資訊才來下訂或購買的。很難想像，如果麥當勞沒有了金色 M 型拱門的獨特商標，耐吉沒有了圓滑流暢的弧線，人們是否還會記起它們？

圖 7-1

3. 一個商標就是能以貨幣計算的企業資產，它能成為一個可區別於競爭對手的最好形式。

4. 商標是一個企業的名片，一個好的商標會讓人無形中對該企業有更多的記憶，如圖 7-1 所示。

7.1.2 商標的功能性

圖 7-2

商標的本質在於功能性。經過藝術設計的商標雖然具有觀賞價值，但商標並不是為了供人觀賞，而是為了實用。商標是人們進行生產活動、社會活動必不可少的直觀工具。商標有為人類所共用的，如公共場所標誌、交通標誌、安全標誌、操作標誌等；有為國家、地區、城市、家族專用的旗徽等商標；也有為社會團體、企業、活動專用的，如會徽、廠標等；有為某種商品專用的商標；還有為集體或個人所屬物品專用的，如圖章、簽名、落款、烙印等，這些商標都各自具有不可替代的獨特的使用功能。具有法律效力的商標尤其兼有維護權益的特殊使命，如圖 7-2 所示。

經驗技巧

商標最突出的特點是各具獨特面貌，易於識別，顯示事物自身的特徵，標示著事物間不同的意義。區別與歸屬是商標的主要功能。各種商標直接關係到國家、地區、集團乃至個人的根本利益，絕不能相互雷同、混淆，以免造成錯覺。因此，商標必須特徵鮮明，令人一眼即可識別，並過目不忘。

7.1.3　商標的多樣性和藝術性

　　商標種類繁多、用途廣泛，無論從其應用形式、構成形式、表現手法來看，都有著極其豐富的多樣性。其應用形式，不僅有平面的（幾乎可利用任何物質的平面），還有立體的（如浮雕、任意形狀立體物或利用包裝、容器等的特殊式樣做商標等）。其構成形式，有直接利用圖像的，有以文字符號構成的，有以具象、意象或抽象圖形構成的，

圖 7-3

也有以色彩構成的。多數商標是由幾種基本形式組合構成的。就表現手法來看，其豐富性和多樣性幾乎難以概述，而且隨著科技、文化、藝術的發展，總在不斷地創新，如圖 7-3 所示。

　　凡經過設計的非自然商標都具有某種程度的藝術性。既符合實用要求，又符合美學原則，給人美的感受，是對其藝術性的基本要求。一般來說，藝術性強的商標更能吸引和感染人，給人強烈和深刻的印象。商標的高度藝術化是時代和文明進步的需要，是人們越來越高的文化素養的展現和審美心理的需要，如圖 7-4 所示。

圖 7-4

7.1.4　商標的準確性和持久性

　　商標無論要說明什麼、指示什麼，無論是寓意還是象徵，其含義必須準確。首先要易懂，符合人們認知心理和認知能力。其次要準確，避免意料之外的多解或誤解，尤其應注意禁忌。讓人

在極短時間內一目了然、準確領會無誤,這正是商標優於語言、快於語言的長處,如圖 7-5 所示。

商標與廣告或其他宣傳品不同,一般都具有長期的使用價值,不輕易改動,如圖 7-6 所示。

圖 7-5 圖 7-6

經驗技巧

商標設計不僅是一個符號,商標的真正意義在於以對應的方式把一個複雜的產品或服務用簡潔的形式表達出來。商標設計透過文字、圖形的巧妙組合創造一形多義的形態,比其他設計要求更集中、更強烈、更具有代表性。

7.1.5 商標的獨特性和注目性

獨特性是商標設計的最基本要求。商標的形式法則和特殊性就是要具備各自獨特的個性,不允許有絲毫的雷同。商標的設計必須做到獨特別緻、簡明突出,追求創造與眾不同的視覺感受,給人留下深刻的印象。因此,商標設計最基本的要求是區別於現有的商標,盡量避免與各種各樣已經註冊、已經使用的現有商標在名稱和圖形上相雷同。只有富於創造性、具備自身特色的商標,才有生命力。個性特色越鮮明的商標,視覺表現的感染力就越強,如圖 7-7 所示。

圖 7-7

企業標識

圖 7-8

注目性是商標所要達到的視覺效果。優秀的商標就應該吸引人，給人較強烈的視覺衝擊力。因為只有引起人的注意，才能使商標所要傳達的資訊對人產生影響力。在商標設計中，注重對比、強調視覺形象的鮮明與生動，是產生注目性的重要要素。特別是公眾性商標設計，不僅要求在一般環境中具有較強的視覺衝擊力，而且還要求能在各種不同的環境條件中都能保持較強的視覺衝擊力。商標設計也需要在各種不同的應用中，都能保持良好的商標視覺形象，使商標無論是在商品的包裝上，還是在各類媒體的宣傳中，均可造成突出品牌的積極作用，如圖 7-8 所示。

7.1.6　企業識別設計要素

一個完美的商標，除了要有鮮明的圖案，還要有與眾不同的品牌名稱。品牌名稱不僅影響今後商品在市場上的流通和傳播，還決定了商標的整個設計過程和效果。

如果商標有一個好的名字，能給圖案設計人員更多的有利因素和靈活性，設計者就可能發揮更大的創造性。反之就會帶來一定的困難和局限性，也會影響藝術形象的表現力。因此，確定商標的名稱應遵循「順口、動聽、好記、好看」的原則。要有獨創性和時代感，要富有新意和美好的聯想。如雪花牌電冰箱，給人冷凍的聯想，為企業和產品性質樹立了明確的形象；又如永久牌腳踏車，象徵著永久耐用之意，展現了商品的性質和效果。

各國名稱、國旗、國徽、軍旗、勛章，或與其相同或相似者，不能用作商標圖案。國際規定的一些專用商標，如紅「十」字、民航商標等，也不能

用作商標圖案。此外，採用圖形變換作為商標圖案時，應注意不同的形狀，對應文字變化的視覺效果。

企業識別設計是以企業內部管理、對外關係活動、廣告宣傳以及其他以視覺為手法的宣傳。企業識別設計包括企業名稱、企業商標、標準字、標準色、象徵圖案、宣傳口號、市場行銷報告等。應用系統主要包括辦公事物用品、生產設備、建築環境、產品包裝、廣告媒體、交通工具、衣著制服、旗幟、招牌、商標牌卡、櫥窗、陳列展示等。視覺識別在企業識別設計系統中最具有傳播力和感染力，最容易被社會大眾所接受，具有主導的地位，如圖 7-9 所示。

圖 7-9

經驗技巧

對持久記憶要求較高的，應設計良好的特別圖案形象，較好的設計如蘋果公司的蘋果咬一口，對推廣圖案 Logo 的各種要素都掌握得恰到好處。另外一些情況下，希望在較短期限內建立形象的，還應該設計相應的吉祥物，以類似蘋果這樣耳熟能詳的概念，強化溝通和理解。

7.2　企業商標設計與製作

　　良好的企業商標是與環境和諧共存的，不僅能傳達準確的資訊，還能達成裝飾美化空間環境的作用。商標是企業塑造品牌的基礎。本節將詳細介紹企業商標設計與製作方面的知識。

7.2.1　網上商城商標設計與製作

　　網上商城的設計比較簡單，也比較簡約，下面用 AI 軟體舉一個比較常見的例子。

　　首先，打開 Adobe Illustrator 軟體，確定好要設計的商標的主色調，選好主色和配色，下面選用的是 C44/M49/Y83/K2 與 C100/M100/Y100/K100 的顏色為設計顏色，如圖 7-10 所示。

圖 7-10

其實，運用簡單的顏色和線條即可，一般的商標都是文字和英文的搭配，這樣可以使商標更加整體化，如圖 7-11 所示。

圖 7-11

最後，商標的初步設計基本完成，一個簡單的楓葉設計並搭配文字，突出作者想表達的主題。不管是繁瑣的設計還是簡單的設計，只要能展現想表達的標識主題就是好的設計，如圖 7-12 所示。

圖 7-12

7.2.2　商業店鋪商標設計與製作

商標設計是個具有挑戰性的工作，當一家新公司成立後，首先要做的就是為公司確立一個商標，這也是公司本身以及其產品的身分象徵。下面以辣椒為主題設計一款商標。

首先，打開 Adobe Illustrator 軟體，在設計界面中，繪製一個辣椒的形狀，讓這個辣椒的設計與畫面想辦法結合在一起，如圖 7-13 所示。

圖 7-13

其次，巧妙地設計商標的英文，並讓英文的兩個 i 和辣椒的商標進行搭配，使畫面整體的感覺更加飽滿與充實，如圖 7-14 所示。

圖 7-14

　　然後，製作文字的變形，一個成功的商標設計，可以將文字進行拉伸、扭曲，以達到更好的設計效果，如圖 7-15 所示。

圖 7-15

　　最後，在設計出來商標的最下面，打上設計商標的中文。這個商標的主色調為紅色、綠色和棕色，運用三個相近色，使整體畫面感覺柔和而又不失設計之間的互相搭配，辣椒的彎度和字母 S 相互呼應，巧妙而具美感，如圖 7-16 所示。

圖 7-16

7.3　企業的品牌設計概述

　　企業品牌設計是在企業自身正確定位的基礎之上，基於正確品牌定義下的視覺溝通，是一個協助企業發展的形象實體，不僅協助企業正確地掌握品牌方向，而且能夠使人們正確地、快速地對企業形象進行有效記憶。本節將詳細介紹企業的品牌設計概述的知識。

7.3.1　品牌與企業的關係

　　企業為什麼要設計品牌？對於品牌的塑造與行銷，或許有無數種方法，但是，我們都深受各種方法論的薰陶與裹挾，並將之運用於商業的各方面，結果企業、品牌並沒有因此而改變。品牌是一個名稱、名詞、符號或設計，或者是它們的組合。其目的是識別某個銷售者或某群銷售者的產品或服務。品牌是透過以上這些要素及一系列市場活動而表現出來的結果所形成的一種形象認知度、感覺、品牌認知，以及透過這些而表現出來的客戶忠誠度。整體來講，品牌屬於一種無形資產。品牌是企業、產品與消費者建立的一種關係，品牌形象設計需要有效的規畫，如圖 7-17 所示

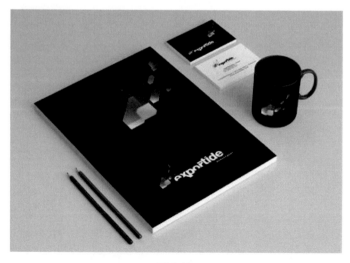

圖 7-17

7.3.2 企業品牌的設計重點

企業形象的視覺識別核心是商標，而品牌形象的視覺識別系統的核心元素是品牌符號，這是品牌 VI 設計與企業 VI 設計在設計表達上的不同。

對市場敏感的人，商標往往是高度抽象、高度凝練的，經常是多重意義的複合，解釋起來意義豐富無比，若沒有解釋者，則晦澀難懂、不知所云。這責任並不在設計商標的設計師身上。因為商標只是一個點狀的視覺符號，高度凝練或高度片面是商標與生俱來的屬性。

人類的資訊主要是透過視覺輸入的，是全球範圍內品牌傳播策劃設計者共同的努力。如果視覺畫面沒有表達任何實質的資訊，廣告中視覺部分的投資就在不知不覺中被浪費了。事實上，幾十年來，視覺行銷一直在國際上大行其道，只是部分國家、部分企業、部分從業人員尚未意識到視覺在品牌行銷中扮演的角色。

品牌推廣除了商標之外，還需要另外一個符號，即表意更明確、個性更強烈的符號。無須解釋就可以解讀的符號，如果含糊不清，也是有策略的加以含糊，達到諸如品牌記憶，或者品牌聯想的目的。

VI 設計的核心課題就是「線索性元素」的建立。企業 VI 設計的主要線索就是企業標識與輔助圖形，品牌 VI 設計的主要線索就是前面所說的品牌符號。至於具體的表達方式，條條大道通羅馬，不同的產業、不同的品牌有著不同的路線，如圖 7-18 所示。

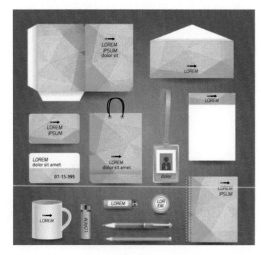

圖 7-18

7.4　CIS 企業識別設計

　　CIS 企業識別設計的構成，CIS 系統是由理念識別（Mind Identity，MI）、行為識別（Behaviour Identity，BI）、視覺識別（Visual Identity，VI）三方面構成。本節將詳細介紹 CIS 企業識別設計方面的知識。

7.4.1　理念識別別

　　CIS 企業識別設計的理念識別是確立企業獨具特色的經營理念，是企業生產經營過程中設計、科學研究、生產、行銷、服務、管理等經營理念的識別系統。是企業對當前和未來的經營目標、經營思想、行銷方式和行銷形態所做的整體規畫和界定。主要包括：企業精神、企業價值觀、企業理念、經營宗旨、經營方針、市場定位、產業構成、組織體制、社會責任和發展規畫等。

7.4.2　行為識別

　　CIS 企業識別設計的行為識別是企業實踐經營理念與創造企業文化的準則，對企業運作方式所做的統一規畫而形成的動態識別系統。以經營的理念為基本出發點，對內是建立完善的組織制度、管理規範、職員教育、行為規範和福利制度；對外則是開拓市場調查、進行產品開發，透過社會公益文化活動、公共關係、行銷活動等方式來傳達企業理念，以獲得社會公眾對企業識別認同的形式，如圖 7-19 所示。

圖 7-19

7.4.3 視覺識別

　　CIS企業識別設計的視覺識別是以企業商標、標準字體、標準色彩為核心展開的完整、系統的視覺傳達體系，是將企業理念、文化特質、服務內容、企業規範等抽象語意轉化成具體符號的概念，塑造出獨特的企業形象。視覺識別系統分為基本要素系統和應用要素系統兩方面。基本要素系統主要包括：企業名稱、企業商標、標準字、標準色、象徵圖案、宣傳口號、市場行銷報告等。應用系統主要包括：辦公用品、生產設備、建築環境、產品包裝、廣告媒體、交通工具、衣著制服、旗幟、招牌、商標招牌、櫥窗、陳列展示等，如圖 7-20 所示。。

圖 7-20

第 8 章

公共活動宣傳與網頁設計

本章重點

- 公共活動宣傳設計與製作
- 網頁設計的特點及要求
- 企業的品牌設計概述
- CIS 企業識別設計

本章主要內容

本章主要介紹公共活動的宣傳設計與製作技巧，同時講解網頁設計的特點及要求。在本章的最後針對實際的工作需求，講解廣告頁面設計製作的知識。透過本章的學習，讀者可以掌握公共活動宣傳與網頁設計的知識，為深入學習平面廣告設計奠定基礎。

8.1　公共活動宣傳設計與製作

　　不同的活動宣傳海報，採用的宣傳手法不同，設計方案也不同。隨著人們接受新鮮事物的能力不斷提高，設計師可以根據人們的需求，設計不同的具有視覺衝擊力的宣傳設計方案。本節將詳細介紹公共活動宣傳設計與製作方面的知識。

8.1.1　背景設計與製作

　　本節講解「雙 11 購物狂歡節」促銷活動的宣傳海報，這個海報的目的有兩個：一是吸引消費者；二是向消費者通知產品的消費時間和消費內容。所以，這個海報的設計風格需要醒目，並有感染力，在顏色上一般選擇有對比的色彩。在暖色調中，紅色可引發人們興奮、激動的感覺，黃色可以調節歡快的氣氛。從這個海報可以看出，宣傳類的海報，激起消費者關注是很重要的，如圖 8-1 所示。

圖 8-1

8.1.2 內容的編排與製作

下面的案例中，使用的軟體是 Photoshop。背景設計採用紅色為主，首先，需要新建一個圖層，設置主背景色，如圖 8-2 所示。

圖 8-2

這個畫面的構圖是上下分布的，下端為統一的顏色，上端為放射性的顏色，放射性給人的感覺是醒目的，而且富有衝擊力，如圖 8-3 所示。。

圖 8-3

　　為了使畫面表現得更加有親和力，可以添加一些點綴，使畫面更加飽滿。背景完成後的效果如圖 8-4 所示。

圖 8-4

　　接著開始為作品添加文字。文字需要醒目，並且主題明確，要有簡單扼要的概述，一般主題字型大小占用畫面的 1/3，如圖 8-5 所示。

圖 8-5

　　添加完主題，還可以添加一些副標題，可以達成解釋說明的作用。副標題不要影響主標題，不可以喧賓奪主，也不能超過 4 種顏色，如圖 8-6 所示。

圖 8-6

　　在海報的下端，添加活動的時間和地點，如果有聯絡電話或者 QR-code，也可以一起加在下端，如圖 8-7 所示。

圖 8-7

在海報上端的放射線條處，添加活動的主題內容，一般採用與海報相互呼應的顏色，如圖 8-8 所示。

圖 8-8

最後，為了使海報主題的顏色更加突出，可以在文字上做一些特效，使海報顯得更加高級感且有氣勢，如圖 8-9 所示。

圖 8-9

網頁不同於傳統媒體，網頁的特點一般是資訊的動態更新和即時交流性。本節將詳細介紹網頁設計的特點及要求。。

8.2.1 網頁設計的特點和要求

網頁設計是一種新媒體設計，是基於圖像的設計，以對應網路通訊和網頁瀏覽的需要，以及視覺作品的傳達，具有藝術與技術高度結合的特點。網頁也是一種新形式的電子資傳播的模式，不同於廣播、電視、報紙，通常被稱為「第四媒體」，任何個人、群體、公司都可以建立自己的網站，如圖8-10 所示。

圖 8-10

網頁設計是網站的視覺內容部分，是瀏覽者進入網站接收視覺資訊的界面，能給觀眾一個概念、一種印象，給人的印象好壞對網站來說是很重要的，因此，網頁設計要求獨特、創新，這是網站長期持續發展的必要條件。

　　一個網頁設計要取得成功，首先在觀念上要樹立創新向上的思考方式；其次，能夠有效地將創新、創意轉換為網頁設計，以增加人們瀏覽網頁的興趣。在崇尚個性化風格的今天，網頁設計應增加個性化的因素，清新大方是一種良好的風格。因此，設計師必須有良好的美術基礎，需要較高的文化和藝術修養，如圖 8-11 所示。

圖 8-11

　　要有獨具個性的特點，這是和其他類似網站、網頁的區別。從這個角度來看，設計肯定是一項創新活動。很多人在設計中存在一個錯誤，網頁老是遵循相同的模式，也就是追求所謂的「流行」，如相同的標題位置、按鈕布局、動畫的使用等，沒有太多特色。網頁設計是一種創造性的工作，需要有新的、不同的變化，網頁特徵可以反映在顏色、圖案、結構、列名稱和字體等，總之必須追求新穎，要與其他網頁設計區別開來，如圖 8-12 所示。

圖 8-12

　　網頁設計的版面需要和諧、統一，這是指整體設計的一致性。和諧是指頁面元素協調有序，渾然一體。統一則是均勻的顏色，字體的統一、協調等。和諧是美的規律，網頁設計的和諧，主要展現在頁面的視覺效果可以與人類視覺感知的形式融合，如圖 8-13 所示。

圖 8-13

8.2.2　導覽列設計的基本規則

　　導覽列是網頁製作中處於比較重要位置的元素，是網站中不可或缺的重要部分。設計師不管將導覽列置於什麼位置，都要保持基本的設計規則。下面詳細介紹導覽列的設計製作方面的知識。

1. 簡單易懂

　　設計導覽列（Navbar），必須要用簡單的文字來概述其中的選項，這樣做不僅是為了方便使用者理解，也為了呈現網站的簡潔性。那麼，如何做到簡單易懂呢？進行網頁製作之前，先對準備上傳的資料進行分類，大概分成四到五個類別，每個類別運用一個詞語進行概括，而這些詞語可以作為導覽列的選項標題，如圖 8-14 所示。

圖 8-14

2. 清晰完整

　　導覽列的設計，每一個選項除了需要簡單易懂之外，還需要清晰完整，而且網站的基本內容一定要有，比如說首頁、關於我們、聯絡我們之類的基本資訊。再來是對網站的服務進行分類，比較好是整理成二級、三級欄目，這樣使用者也能比較清晰地看到所有的類別，這是在網頁製作的過程中所要求做到的，如圖 8-15 所示。。

圖 8-15

3. 保持一致性與連貫性

對於導覽列中所涉及的文字字數,要工整,即保持一致性,4 字詞語做概括標題是比較常見的,而且基本上除了首頁這個選項比較特殊之外,其餘每個選項的字數都要求基本一致,這樣才能讓標題的呈現效果更完整,而且選項的字體顏色和設計效果也應該一致。此外,導覽列還要具有一定的連貫性,每個頁面都應該要有導覽列設計,如圖 8-16 所示

4. 保持链接的有效性

保證導航列選項下的連結的有效性非常重要,如果連結出錯,影響到的不僅僅是一個導航列,整個網站都會受到不好的影響。因為無法連結到準確的頁面,使用者無法進行互動,那麼這個網站便沒什麼用了。因此設計師要對導航列的設計用心,尤其是連結,設置完成後要記得檢查,如圖 8-17 所示。

圖 8-16

圖 8-17

經驗技巧

網頁製作中的每個元素看似沒有什麼關聯,實際上都是有關聯的,牽一髮而動全身,
只有做好每個細節,才能設計出一個精美的網站。

8.2.3 網站的頁面設計製作

網上交易平台一般都提供各類服飾、美容、家居等產品。下面以推銷汽車的首頁為例,為大家介紹網站的頁面設計製作。

打開 Photoshop,新建一個圖層。準備搭建一個網站的時候,需要先確定好設計的版面,是橫排還是直排。下面以直排為例,然後確定顏色與版面中汽車的位置,如圖 8-18 所示

圖 8-18

　　網站上的頁面設計，需要醒目和大膽，主題明確。如圖 8-19 所示，採用
藍色和眩光色搭配，做出發光的效果，可以吸引消費者的目光，而文字選用
的顏色，需要和整體畫面和諧一致。

圖 8-19

　　整體畫面，根據需要進行分割，不同的區域做不同的推廣產品，比如秒
殺專區和精選專區之類的，顏色採用醒目的黃色，如圖 8-20 所示。

圖 8-20

　　第二列為精選專區，精選專區的產品最好是按照秒殺專區統一格式，這樣可以使畫面更加的和諧，如圖 8-21 所示。

圖 8-21

　　本次案例設計的畫面採用的是矩形分布，而且它的導覽列就在每個促銷活動中，排版風格按照每組單獨活動的風格設計，如圖 8-22 所示。

圖 8-22

　　整個畫面排版完成後，再利用整體風格化的手法吸引消費者目光，整個
畫面並沒有太多的文字，以圖片為主，文字為輔，如圖 8-23 所示。

圖 8-23

第 9 章

平面廣告設計與製作案例解析

本章重點

- 企業 DM 的設計與製作
- 促銷類海報的設計與製作
- 節氣海報的設計與製作

本章主要內容

本章主要介紹平面廣告設計與製作案例解析,其中主要講解企業 DM 的設計與製作、促銷類海報的設計與製作。在本章的最後針對實際的工作需求,講解節氣海報的設計與製作。透過本章的學習,讀者可以掌握平面廣告設計與製作案例解析方面的知識,為深入學習平面廣告設計奠定基礎。

企業 DM 的設計與製作

　　企業 DM，指企業用來宣傳自己的形象、文化、產品、服務與其他相關資訊的 DM。本節將詳細介紹企業 DM 設計製作方面的知識。

9.1.1　時代感 DM製作

　　下面的案例中，使用的軟體是 Photoshop。背景設計採用紅色為主。首先，需要新建一個圖層，設置主背景色，如圖 9-1 所示。

圖 9-1

　　創建完 DM 的背景色以後，可以在背景色中，設計準備編輯的文字，顏色調整為白色背景，與紅色文字相呼應，如圖 9-2 所示。

　　在畫面的另一頁設計 DM 的主題，DM 的 Logo 一般都放在 DM 的左上角或右上角，如圖 9-3 所示。

圖 9-2

圖 9-3

空白處一般會放 DM 的主圖，此 DM 將整體房地產的圖片為主圖，在 DM 中呼應主題，達成點題的作用，恢宏而大氣。一般來說，企業用 DM 不要採用過多的色彩，這樣容易混淆主體，如圖 9-4 所示。

圖 9-4

9.1.2　中國風 DM製作

中國風 DM 一般採用水墨的形式來表現，下面的案例，使用的軟體是 Photoshop，背景設計採用水墨為主。

首先，需要新建一個圖層，如圖 9-5 所示。

圖 9-5

其次，此 DM 採用的是三角式的構圖方式，簡單的水墨風格並留白。設計上，巧妙地留白能使畫面更加有空間感。標明主題「中國」，Logo 則放置左上角，如圖 9-6 所示。

圖 9-6

最後，在 DM 的兩側進行一些設計，加上一些地址和電話之類的資訊。畫面設計即告完成，整體感覺簡約而大氣，如圖 9-7 所示

圖 9-7

9.2　促銷類海報的設計與製作

　　一張好的促銷類海報，需要生動靈活、形式不拘、風格活潑可愛，能吸引顧客的眼光與注意力。本節將詳細介紹促銷類海報的設計與製作。

9.2.1　年終大促海報設計

　　下面的案例中，使用的軟體是 Photoshop。年終促消的海報主要是推廣，以吸引客戶目光為主。

　　首先，需要新建一個圖層，如圖 9-8 所示。

圖 9-8

其次，構圖採用的是放射性的構圖，主要達成吸引消費者注意的目的，「年終大促」幾個字為海報的主題，需要醒目，如圖 9-9 所示。

圖 9-9

　　主標題達成醒目的作用後，下端可以寫一些活動的相關資訊，作為副標題。該作品採用紅色字體，文字需要簡單精確，如圖 9-10 所示。海報下端，標明電話和相關活動資訊，如圖 9-11 所示。

圖 9-10

圖 9-11

最後，用矩形卡片的方式，就海報進行敘述說明，顏色不宜過多。

為了吸引消費者的注意，促銷類的海報首先需要整體醒目，其次需要讓消費者抓住海報重點，如圖 9-12 所示。

圖 9-12

9.2.2 奶茶促銷海報設計

下面的案例中,使用的軟體是 Photoshop。奶茶類的海報,需要給人清爽的感覺,以藍色為背景色,標明海報主題 ——「第二杯半價」,如圖 9-13 所示。

圖 9-13

在海報的下端,可以標明活動時間和活動地點,以及如何參與活動。此設計作品主要重點是圖片 —— 冷飲的展示,如圖 9-14 所示。

圖 9-14

畫面的空白處可以寫活動的內容，如果單單為文字排版，畫面效果會很單調，不妨加一些點綴。本作品加了一些聖誕禮物作為裝飾，如圖 9-15 所示。

圖 9-15

最後，採用卡通的字體與整體畫面風格相呼應，在醒目的位置，加上活動的 QR-code，也可以在左上角或者右上角添加企業 Logo，如圖 9-16 所示。

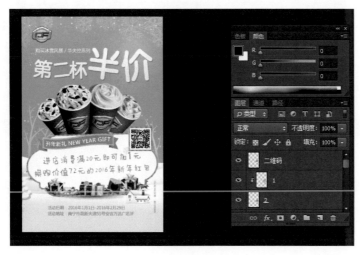

圖 9-16

9.3　節氣海報的設計與製作

一般情況下，企業為了推廣產品，也可以和節氣海報相結合。本節將詳細介紹節氣海報的設計與製作方面的知識。

9.3.1　情人節促銷海報設計

下面的案例中，使用的軟體是 Photoshop。情人節的海報，需要給人浪漫的感覺，此設計以花瓣為背景，增添浪漫的效果，如圖 9-17 所示。

圖 9-17

情人節一般採用紅色、粉色等比較暖一點的顏色。該作品採用的是紅色，在海報中心位置，點明主題，如圖 9-18 所示。

　　明確主題之後，就需要圍繞主題進行編輯，使畫面更加豐富。「全場 2 折」作為副標題，呈現在畫面中，如圖 9-19 所示。

圖 9-18

圖 9-19

最後編輯活動內容，設計該作品，要注意的是色調要統一，如果採用暖色，整體風格就都用暖色，該作品使用的顏色為黃、紅、粉等顏色，如圖 9-20 所示。

圖 9-20

9.3.2 立夏節氣海報設計

下面的案例中，使用的軟體是 Photoshop。立夏海報，需要給人清爽的感覺，作品畫面以葉子作為背景，而綠色是一個積極向上的顏色，如圖 9-21 所示。

圖 9-21

　　設計完成後的作品,其畫面風格簡單,布局明確,整體風格很統一。
一般設計立夏的海報,選用的顏色有綠色、藍色、橙色等色彩,如圖 9-22
所示。

圖 9-22

零基礎學平面廣告設計：

DM、名片、廣告、包裝、商標……不怕沒靈感，一本書讓你對平面設計信手拈來！

編　　著：Art Style 數碼設計

編　　輯：林瑋欣

發 行 人：黃振庭

出 版 者：崧燁文化事業有限公司

發 行 者：崧燁文化事業有限公司

E-mail：sonbookservice@gmail.com

粉 絲 頁：https://www.facebook.com/
　　　　　sonbookss/

網　　址：https://sonbook.net/

地　　址：台北市中正區重慶南路一段六十一號八
　　　　　樓 815 室

Rm. 815, 8F., No.61, Sec. 1, Chongqing S. Rd.,
Zhongzheng Dist., Taipei City 100, Taiwan

電　　話：(02)2370-3310

傳　　真：(02) 2388-1990

印　　刷：京峯彩色印刷有限公司（京峰數位）

律師顧問：廣華律師事務所 張珮琦律師

國家圖書館出版品預行編目資料

零基礎學平面廣告設計：DM、名
片、廣告、包裝、商標……不怕沒
靈感，一本書讓你對平面設計信手
拈來！/ Art Style 數碼設計編著 . --
第一版 . -- 臺北市：崧燁文化事業有
限公司 , 2022.07
　　面；　公分
POD 版
ISBN 978-626-332-519-7(平裝)
1.CST: 平面廣告設計 2.CST: 廣告
創意
964.2　　　　　111010353

定　　價：450 元

發行日期：2022 年 07 月第一版

◎本書以 POD 印製

電子書購買

臉書